나 혼자 레벨 업

# 귀여운 손그림
# 굿즈 일러스트

오차 지음 | 송수영 옮김

# 들어가며

안녕하세요, 여러분. 오차입니다.

이 책을 보고 계신다는 것은 마일드라이너 형광펜을 좋아하신다는 뜻이겠지요. 저도 정말 즐겨 쓰는 최애템입니다!

《귀여운 손그림 굿즈 일러스트(나 혼자 레벨 업)》에는 마일드라이너를 활용해 더 쉽고 재밌게 그릴 수 있는 일러스트 아이디어가 가득합니다.

선명한 발색의 마일드라이너로 노트, 수첩, 편지 등을 꾸미기에 정말 좋아요. 일러스트가 완성되는 순간 알록달록 예쁜 색이 눈길을 사로잡고 마음에 큰 기쁨과 만족감을 줍니다.

그리기 기본 순서는 마일드라이너로 도형을 그리고, 색을 칠한 뒤 검정 펜으로 윤곽선을 만들면 완성입니다.

마일드라이너로 모양을 그리면 신기하게도 실패가 적습니다. 그리고 마일드라이너는 덧칠해도 괜찮아요. 모양을 만들어가면서 그릴 수도 있습니다. 색이 겹쳐서 생기는 얼룩도 오히려 특별한 느낌을 주어 멋져 보입니다.

이 책을 참고하면서 한층 더 재미있는 개성 만점의 일러스트에 도전해보세요. 앞으로 여러분이 손그림에, 그리고 마일드라이너에 더욱 친숙해질 수 있다면 기쁘겠습니다.

# 그림이 어렵다고?!
# 이 책만 있으면 넌 최강이야

"많은 분이 즐겁게 그림을 즐길 수 있기를…."
이런 마음으로 쉽고 활용도 높은 일러스트를 다양하게 준비했습니다.
그림 실력이 없어도 문제없어요. 마일드라이너와 이 책만 있으면
누구나 바로 도전할 수 있습니다!

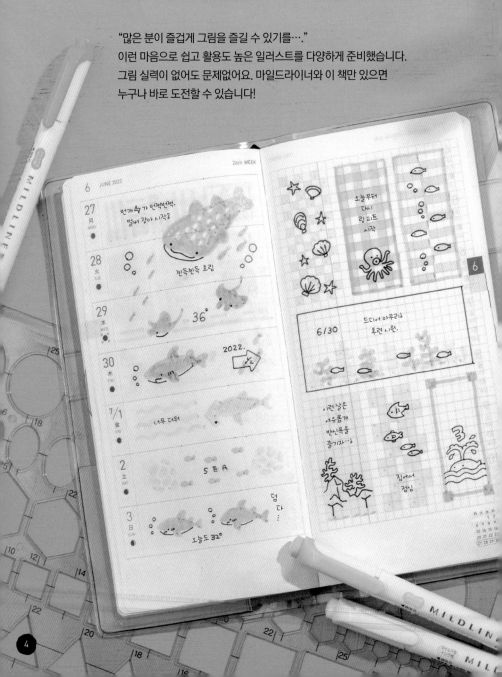

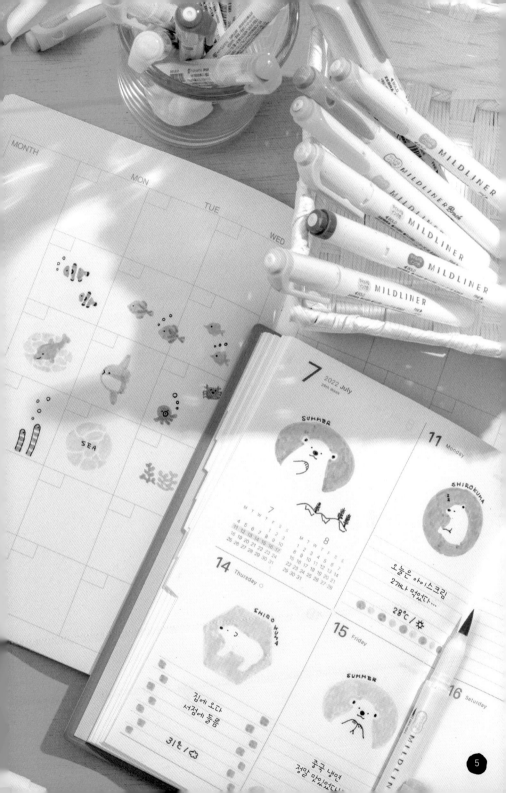

# 누구나 따라 그릴 수 있어요!

지금 가지고 있는 색으로 그려도 OK!

골드

FIN 송사리

**1** 마일드라이너로
모양을 그리고…

**2** 색을 칠하고…

**3** 볼펜으로
살짝 눈을
그리면 완성!

책을 따라 그리다 보면 그림에 소질 없어도,
센스가 없어도 쉽고 깜찍하게 일러스트를 그릴 수 있어요!
아이도, 어른도 함께 즐겨봐요.

POINT
**1**

그림에
소질 없어도 OK

POINT
**2**

색 고르기가
어려워도 OK

POINT
**3**

금방 뚝딱
그려요!

MILDLINER

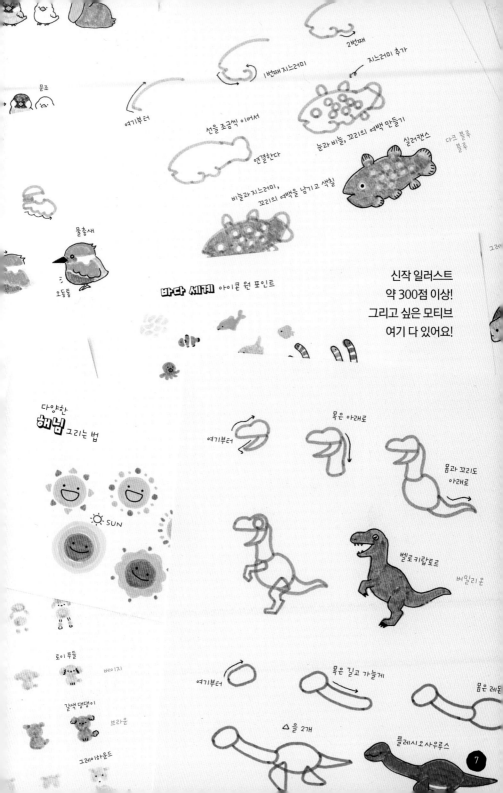

2번째

지느러미 추가

1번째 지느러미

여기부터

문조

선을 조금씩 이어서
연결한다

눈과 비늘, 꼬리의 여백 만들기

실러캔스

다크 블루
블루

비늘과 지느러미,
꼬리의 여백을 남기고 색칠

물총새

오동통

**바다 세계** 아이콘 원 포인트

신작 일러스트
약 300점 이상!
그리고 싶은 모티브
여기 다 있어요!

다양한
**해님** 그리는 법

SUN

여기부터

목은 아래로

몸과 꼬리도
아래로

벨로키랍토르

버밀리온

토이 푸들

베이지

여기부터

목은 길고 가늘게

몸은 레드

갈색 댕댕이

브라운

△을 2개

플레시오사우루스

그레이하운드

**7**

# CONTENTS

## PART 0 나 혼자 레벨 엽

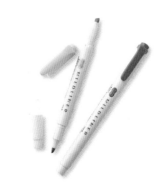

## PART 1 작을수록 예쁜 미니 미니 일러스트

## PART 2 따라 그리기 쉬운 귀여운 동물 일러스트

# PART 3 기분이 좋아지는 음식 · 소품 · 계절 일러스트

# PART 4 그리면서 바로 써먹는 굿즈 일러스트

ROSE

# 꼼꼼 활용법

**PART 0** **나 혼자 레벨 업**

우선은 펜과 종이를 준비합니다.
마일드라이너에 대해서도 함께 알아봐요.

**PART 1** **작을수록 예쁜 미니 미니 일러스트**

누구나 금방 따라 하고 간단하게 그릴 수 있는 일러스트를 모았습니다.
워밍업, 연습용으로 그려봐요.

**PART 2** **귀여운 동물 & 음식·소품·계절 일러스트**

**PART 3** 동물이나 음식 등 다양한 모티프를 그려봐요.

**PART 4** **그리면서 바로 써먹는 굿즈 일러스트**

아이콘과 괘선 등 일상에서 활용도 높은 일러스트가 등장합니다.
수첩, 다이어리, 카드 등을 장식하는 비법도 가득합니다.

**⑤ QR 코드**

그리는 방법을 알려주는 오차의
인스타그램으로 연결됩니다.
스마트폰으로 감상해보세요.

**② 사용 컬러**

예시에서 사용한 마일드라이너의 색상입니다.
참고해주세요.

**① 모티프 종류**

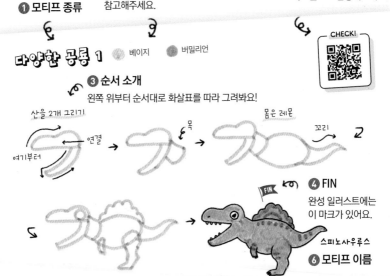

다양한 공룡 1    ● 베이지    ● 버밀리언

**③ 순서 소개**

왼쪽 위부터 순서대로 화살표를 따라 그려봐요!

산을 2개 그리기

연결

목

몸은 레몬

꼬리

여기부터

CHECK!

FIN

**④ FIN**

완성 일러스트에는
이 마크가 있어요.

스피노사우루스

**⑥ 모티프 이름**

PART

0

# 나 혼자 레벨 업

우선은 사용할 도구를 준비합니다!
마일드라이너와 볼펜,
그리고 종이만 있으면 준비 끝!
기본 그리기 방법도 알아두세요.

# 마일드라이너란?

## 총 35색의 최애템 형광펜!

책에서는 제브라의 인기 형광펜 '마일드
라이너'를 사용하고 있습니다. 이름처럼
온화하고 부드러운 색감이라 '색 선택에
자신이 없다…'는 분도 귀여운 색의 일
러스트를 그릴 수 있습니다. 현재 총 35
색이 발매되었습니다.

한 자루에 BOLD(굵은 선)와 FINE(가는
선) 팁이 같이 있는 것도 특징입니다.
BOLD 팁은 최대 4mm 정도 굵은 선
을, FINE 팁은 1.0~1.4mm 정도 가
는 선을 그을 수 있습니다. 책에
서는 주로 가는 선을 이용해
일러스트를 그립니다.

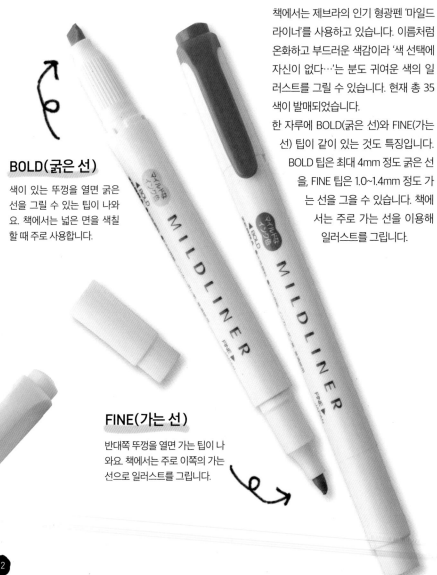

**BOLD(굵은 선)**

색이 있는 뚜껑을 열면 굵은
선을 그릴 수 있는 팁이 나와
요. 책에서는 넓은 면을 색칠
할 때 주로 사용합니다.

**FINE(가는 선)**

반대쪽 뚜껑을 열면 가는 팁이 나
와요. 책에서는 주로 이쪽의 가는
선으로 일러스트를 그립니다.

# 마일드라이너 브러시란?

붓펜 타입의 형광펜! 총 25색!

부드러운 색감은 그대로, 붓펜 타입으로 2019년 첫 발매된 마일드라이너 브러시. 필압의 변화에 따라 선의 강약을 표현할 수 있습니다. 책에서는 주로 마커 타입의 마일드라이너를 사용하지만, 브러시로도 그릴 수 있습니다. 사용하기 편한 타입을 선택해주세요. 현재(2024년 9월)는 총 25색이 있습니다.

## BRUSH (브러시)

붓펜 타입의 펜촉. 필압의 강약에 따라 선의 굵기에 변화를 줄 수 있어요.

## SUPER FINE (극세 선)

마일드라이너 FINE 보다 더 가는 0.5 ~0.7mm 선을 그릴 수 있어요.

## 펜 사용법 기본

### 1 사용 후에는 반드시 뚜껑을 닫는다

오래 사용할 수 있도록 뚜껑을 꼭 닫을 것.

### 2 겹쳐 그릴 때는 반드시 마른 후에

여러 색을 겹쳐서 그릴 때는 반드시 밑색이 마른 뒤에. 펜 끝이 지저분해지면 깨끗한 종이에 칠해서 잡색을 제거한다.

# 35색
# 컬러 차트

마일드라이너 총 35색, 마일드라이너 브러시 총 25색의 일람표입니다.
가지고 있는 색이나 좋아하는 색을 골라보세요.

책에서는 사용한 컬러를 아이콘으로 표시했습니다.
일러스트를 그릴 때 참고해주세요.

블루 그린　　　블루　　　핑크　　　오렌지　　　옐로

[은은한 형광색]

☑ 마일드라이너
☑ 마일드라이너 브러시

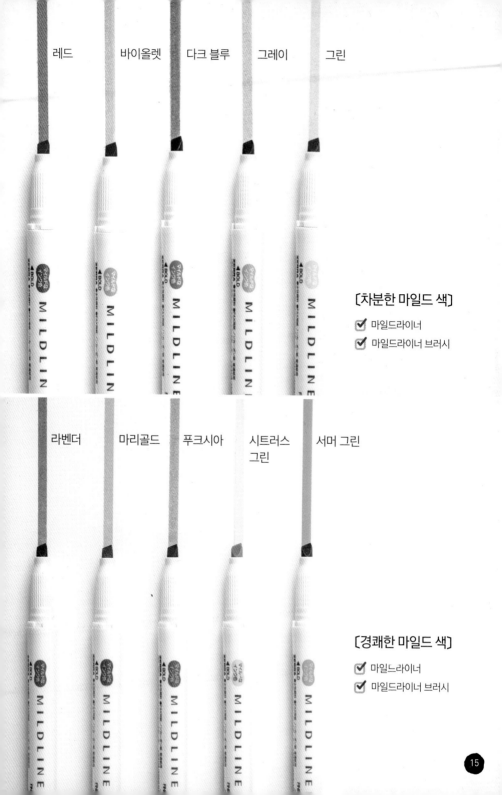

레드 바이올렛 다크 블루 그레이 그린

**[차분한 마일드 색]**

☑ 마일드라이너
☑ 마일드라이너 브러시

라벤더 마리골드 푸크시아 시트러스 그린 서머 그린

**[경쾌한 마일드 색]**

☑ 마일드라이너
☑ 마일드라이너 브러시

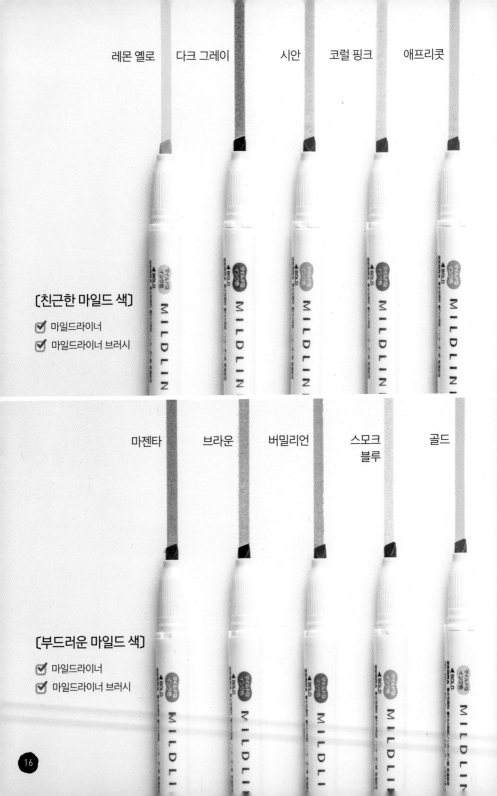

레몬 옐로    다크 그레이    시안    코럴 핑크    애프리콧

**[친근한 마일드 색]**

☑ 마일드라이너
☑ 마일드라이너 브러시

마젠타    브라운    버밀리언    스모크 블루    골드

**[부드러운 마일드 색]**

☑ 마일드라이너
☑ 마일드라이너 브러시

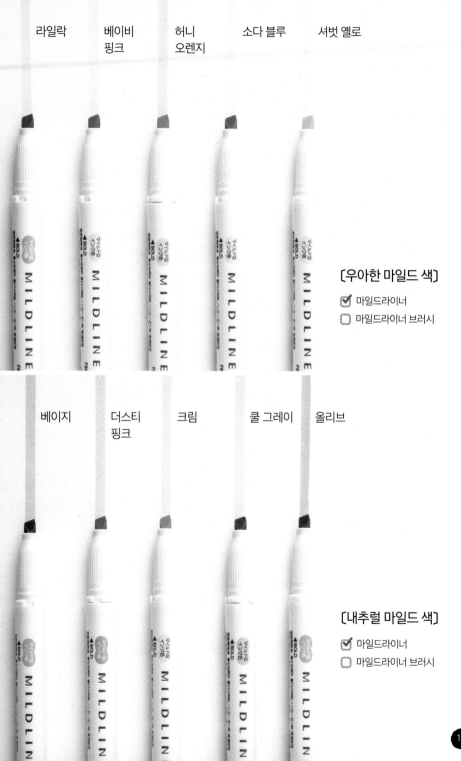

라일락 베이비 핑크 허니 오렌지 소다 블루 셔벗 옐로

**[우아한 마일드 색]**

☑ 마일드라이너
☐ 마일드라이너 브러시

베이지 더스티 핑크 크림 쿨 그레이 올리브

**[내추럴 마일드 색]**

☑ 마일드라이너
☐ 마일드라이너 브러시

17

# 볼펜을 준비해요

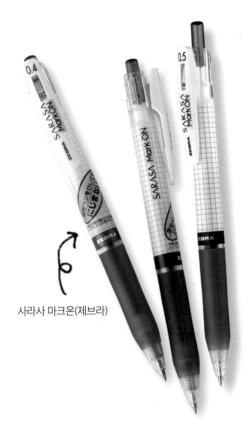

사라사 마크온(제브라)

사라사 클립
(제브라)

## 번지지 않는 '사라사 마크온' 추천

책의 일러스트는 마일드라이너로 모양을 그린 뒤 볼펜으로 윤곽선이나 표정 등을 덧그려서 완성합니다. 볼펜은 검은색을 사용하는 것이 기본이지만, 파랑 등 다른 색을 사용해 색다른 분위기의 일러스트를 완성할 수도 있습니다.

이 책에서는 '사라사 마크온(0.5mm)'을 사용했습니다. 잘 번지지 않는 것이 특징이고, 그림 위에 바로 형광펜을 칠해도 지저분해지지 않고 깔끔합니다(※ 필기 후 여러 번 형광펜을 덧칠하는 경우 종이 재질에 따라 번질 수 있습니다).

마일드라이너와 잘 어울리고 취향에도 맞는 볼펜은 찾아봐요

# 있으면 **편리**한 아이템

## 모형자

모형자는 도형과 기호 모양의 구멍이 있는 자입니다.
필기구로 구멍을 따라 그리면 모양을 깔끔하고 손쉽게 그릴 수 있습니다.
책에서는 다이소에서 판매하는 도형자를 사용해 일러스트를 그렸습니다.

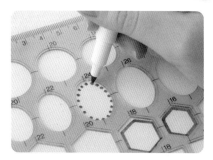

모형자를 놓은 상태에서 안쪽에 선과 일러스트를
그리면 아이콘 스타일이 됩니다.

도형의 윤곽을 따라 그리거나 윤곽에 맞춰 점을
찍어도 귀여워요.

## 수정펜

수정펜이 있으면 표현의 범위가 한층 넓어져요. 사진에서는 극세 타입의 수정펜을 사용했습니다.
수정액을 볼펜 느낌으로 필기할 수 있어서 일러스트에 모양을 내는 데 효과적이에요.

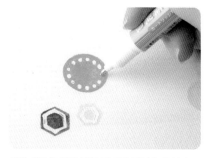

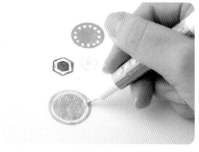

도형 윤곽을 따라 점을 찍으면 귀여운 모양의 프
레임이 됩니다.

볼펜 느낌으로 흰 선을 그을 수도 있어요. 106쪽
등에서 활용하고 있어요.

# 추천하는 종이

## 복사 용지나 스케치북, 어떤 종이든 OK

일러스트를 그리는 데 특별한 종이는 필요하지 않습니다. 즐겨 사용하는 복사 용지나 노트, 메모 수첩 등 무엇이든 좋습니다. 표면이 반들거리는 복사 용지는 발색이 뛰어나죠. 또한 꺼끌한 재질의 미술 용지나 스케치북이라면 완성 후 질감이 표현된답니다.

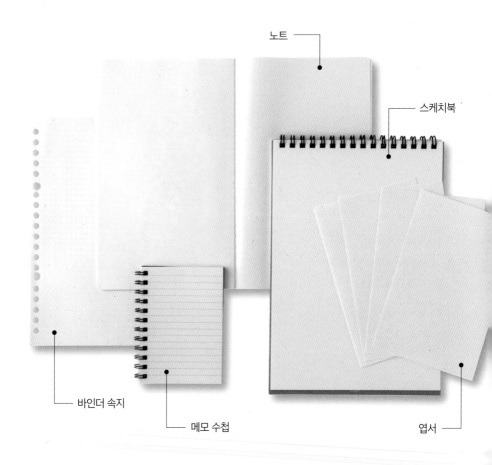

노트

스케치북

바인더 속지

메모 수첩

엽서

## 수첩이나 노트, 라벨 용지, 미니 카드도

책에는 수첩이나 노트에 딱 어울리는 일러스트와 아이콘이 가득해요. 좋아하는 모티프를 참고해서 예쁘게 꾸며보세요. 평소 사용하는 수첩에 혹시 실패할까 봐 걱정인 분은 날짜가 인쇄되지 않은 스케줄 수첩을 추천합니다. 또한 하루 1칸 타입의 스케줄러는 하루에 1개씩 그림을 그리고 싶은 분에게 딱이지요. 이보다 조금 여유롭게 그리고 싶은 분은 양 페이지에 펼침으로 1주의 플랜을 적는 위클리 타입이 좋습니다. 더 열심히 그리고 싶은 분은 하루 1페이지 타입의 수첩에 도전해보세요.
그 외에도 라벨이나 명함 사이즈의 미니 카드도 일러스트를 그리는 용지로 좋습니다.

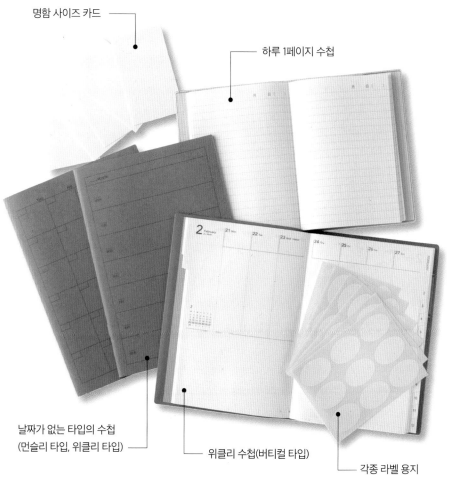

명함 사이즈 카드

하루 1페이지 수첩

날짜가 없는 타입의 수첩
(먼슬리 타입, 위클리 타입)

위클리 수첩(버티컬 타입)

각종 라벨 용지

# 그리는 법 기본 체크!

도구가 준비되면 실제로 그림을 그려봐요!
그리기 기본은 매우 간단해요. 우선은 마일드라이너로 대략적으로 모양을 그리고,
볼펜으로 테두리를 넣거나, 포인트를 추가해서 완성합니다.

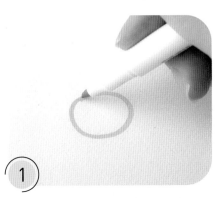

**1**

먼저 ○나 □ 등 간단한 모양을 마일드라이너로. 책에 소개된 그리기 순서만 따라 하면 어려운 모양도 초간단. 특별한 표기가 없으면 FINE(가는 선) 타입을 사용합니다.

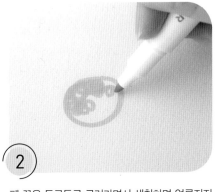

**2**

펜 끝을 둥글둥글 굴려가면서 색칠하면 얼룩지지 않아요.

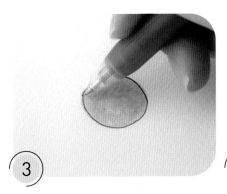

**3**

마일드라이너로 색을 다 칠하면 뚜껑을 닫고 볼펜으로 교체. 이번에두 책에 나온 설명대로 유곽선과 포인트를 추가합니다.

**4**

볼펜으로 다 그리면 완성입니다. 색을 달리해서 변화를 주는 것도 재밌어요.

# 워밍업!

동그라미 일러스트로 천천히 연습해봅시다.
똑같아 보이는 동그라미지만 덧그리는 선에 따라 다양하게 변신합니다!

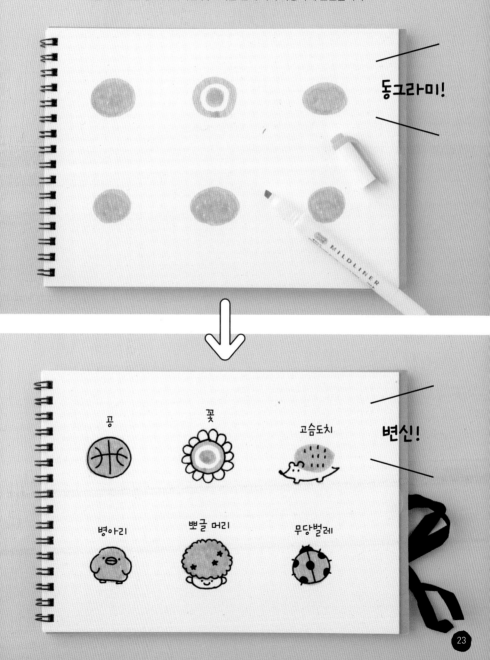

동그라미!

변신!

공
꽃
고슴도치
병아리
뽀글 머리
무당벌레

다양한 선을
많이 연습해봐요….
준비되었다면
즐겁게 그려봐요!

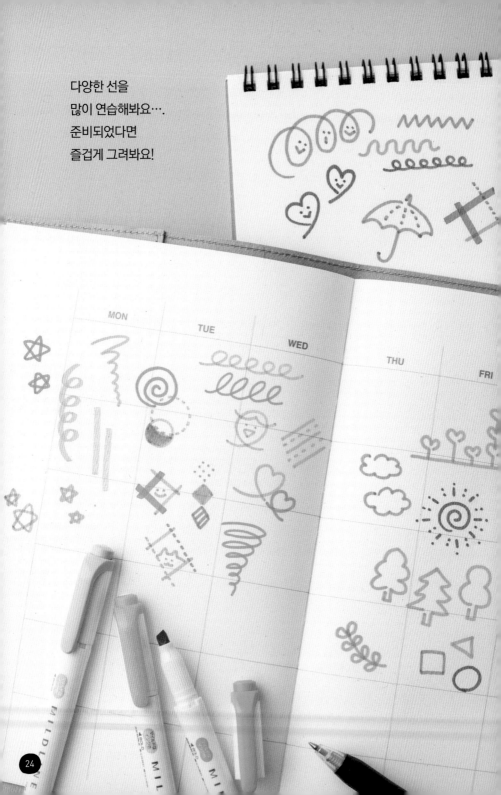

# PART

# 1

## 작을수록 예쁜
## 미니 미니 일러스트

우선 정말 간단한
작은 일러스트부터 시작해봅니다.
마일드라이너로 작게 그린 뒤
검정 펜으로 살짝 마무리하면 완성이에요.

# 바다 생물 미니 미니 일러스트

'아무리 쉬운 것도 나한테는 어려운걸…' 이런 초보자도
얼마든지 그릴 수 있는 바닷속에 사는 원 포인트 미니 일러스트입니다.

## 바닷물고기 미니 일러스트

CHECK!

● 버밀리언

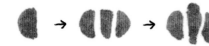

FIN
흰동가리

● 다크 블루  ● 골드  ● 라벤더

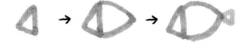

FIN
블루탱

● 골드

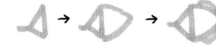

FIN
옐로탱

● 그레이

  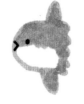

FIN
개복치

● 블루

FIN
수면

● 코럴 핑크

FIN
산호

# 바다 생물 미니 일러스트

⬤ 레드

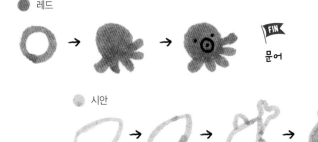

**FIN** 문어

🔵 시안

**FIN** 돌고래

⬤ 애프리콧  ⬤ 레드

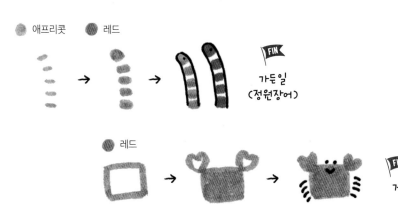

**FIN** 가든일
(정원장어)

⬤ 레드

**FIN** 게

# 바다 세계 아이콘 원 포인트

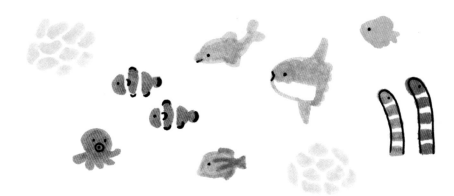

# 강 생물 미니 미니 일러스트

다음은 은어나 송사리같이 강에 사는 생물 원 포인트 일러스트입니다.
노트나 수첩 모서리에 작게 그려보세요.

## 민물고기 미니 일러스트 1 · · · · · · · · · · · · · · · · · · · · · · ·

CHECK!

● 올리브　● 쿨 그레이　● 골드

 →  → 　

**FIN** 은어

● 골드

→ → **FIN** 송사리

● 다크 블루　● 쿨 그레이　● 블루　● 핑크

 →  →  → 　

**FIN** 피라미

● 올리브　● 쿨 그레이　● 다크 그레이　● 골드　　　　**FIN** 산천어

→  → → 

28

# 민물고기 미니 일러스트 2

올리브 　쿨 그레이 　베이지 　다크 그레이

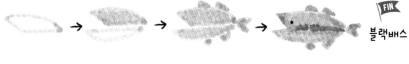

블랙배스 FIN

쿨 그레이 　다크 그레이 　베이지

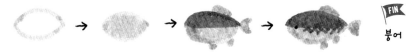

붕어 FIN

그린 　쿨 그레이 　핑크 　다크 그레이

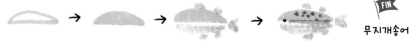

무지개송어 FIN

# 강 생물 미니 일러스트

브라운 　베이지 　다크 그레이

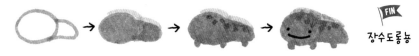

장수도롱뇽 FIN

레드

FIN 미국가재

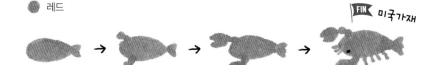

# 강아지 미니 미니 아이콘

그리기 어려워 보이는 강아지도 미니 미니 아이콘이라면
정말 간단해요! 마음에 드는 그림을 골라봐요.

CHECK!

🐾 쿨 그레이

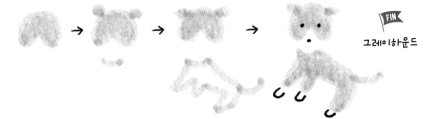

그레이하운드

🔴 브라운

FIN
닥스훈트

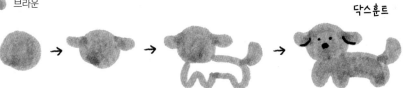

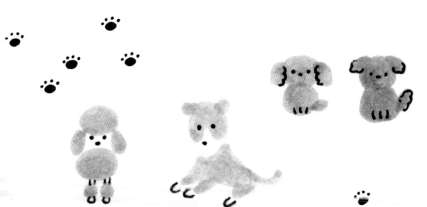

## 다양한 멍멍이 2

강아지 미니 미니 아이콘

작을수록 예쁜 미니 미니 일러스트

● 베이지

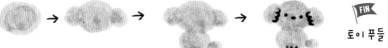

**FIN** 토이 푸들

● 올리브

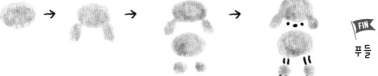

**FIN** 푸들

● 베이지

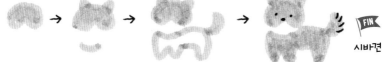

**FIN** 시바견

● 브라운

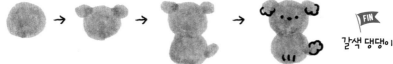

**FIN** 갈색 댕댕이

● 레드

**FIN** 간식

# NO. 04

# 다양한 미니 아이콘

매일의 일정을 귀엽게 메모할 수 있는 스케줄 아이콘과
작은 채소 아이콘입니다. 활용 아이디어는 36쪽을 참고하세요

## 미니 채소 아이콘 · · · · · · · · · · ·

CHECK!

● 레드　● 서머 그린

 → 방울토마토 **FIN**

● 그린

→ 양배추 **FIN**

● 그린　● 서머 그린

→ 브로콜리 **FIN**

● 서머 그린

 →  오이 **FIN**

● 버밀리언　● 그린

→ 당근 **FIN**

● 레드　● 골드　● 서머 그린

 →  파프리카 **FIN**

● 골드　● 베이지

 → 양파 **FIN**

● 바이올렛　● 다크 블루

 →  가지 **FIN**

● 브라운　● 베이지

 →  표고버섯 **FIN**

● 서머 그린

 가운데부터
그리기
→  피망 **FIN**

# 스케줄 아이콘

★ 이 페이지는 마일드라이너 브러시 SUPER FINE(극세)을 사용한다.

● 레드     **FIN** 하트

● 다크 블루     **FIN** 데이트 드라이브 자동차

● 서머 그린     **FIN** 떡잎 그린

선을 두껍게

● 브라운     **FIN** 카페

● 골드     **FIN** 맥주

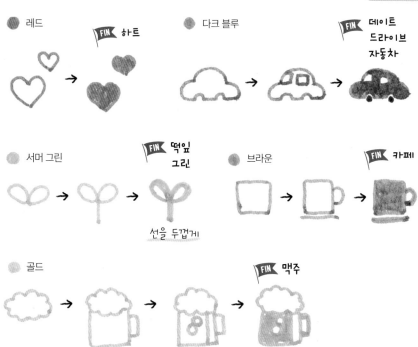

● 푸크시아     **FIN** 꽃

● 서머 그린     **FIN** 에코 나뭇잎

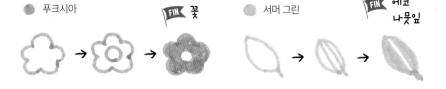

● 골드     **FIN** 거기 스마일

눈과 입은 큼지막하게

● 레드     **FIN** 월급날 용돈 지갑

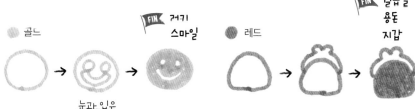

다양한 미니 아이콘

작을수록 예쁜 미니 미니 일러스트

33

# 동그라미 일러스트

그림에 자신이 없어도 동그라미 정도라면 얼마든지!
이런 사람들을 위해 동그라미 몇 개로 완성하는 동물과
탈것 일러스트를 알려드립니다.

## 동그라미로만 일러스트

● 더스티 핑크  **토끼**    ● 브라운    **FIN** **곰**

● 골드    **FIN** **여우**

**POINT**
어려워 보이는 일러스트도
동그라미 몇 개로 쓱쓱 그
릴 수 있어요!

● 애프리콧   ● 버밀리언   ● 베이지      ● 브라운   ● 레드
● 골드

 **FIN** **버섯**

↓

● 브라운   ● 베이지         **FIN** **나무**
**단풍**

 **FIN** **도토리**

# 움직이는 차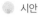

시안

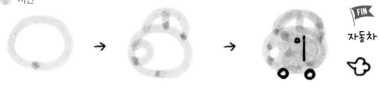

자동차

골드   시안

택시

레드   골드

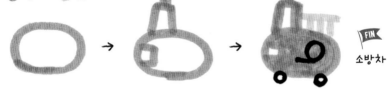

소방차

그레이   서머 그린

**비스듬히**

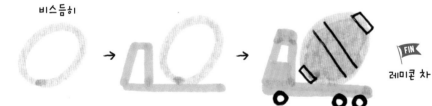

레미콘 차

다크 그레이   골드

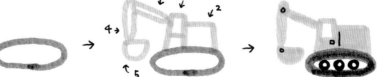

굴착기

| Thursday | Friday | Saturday | Sunday |
|---|---|---|---|
| 3 友引 | ● 4 先負 | 5 仏滅 | 6 大安 |
| 미용실 14:00 | 우체국 | PM 분리수거함 청소 | 청소 21:00 드라마 ♡ |
| 10 先負 D | 11 仏滅 | 12 大安 | 13 赤口 |
| 일정 없음 PM엔 산책 | 임시 수입 ♪♪♪ 예~~~스 | 식료품 구입… 고기랑 생선 사야지♪ | 동생이랑 드라이브 |
| 17 仏滅 | 18 大安 13:00 미팅 | 19 赤口 포인트 10배 | 20 先勝 |
| 카레라이스 | 한꺼번에 만들어놓자♪ | 쇼핑 쓰레기 버리기 도서관 & 카페 | 당근, 양파 얼음 PM 외식 중국요리 |
| 24 大安 | 25 赤口 16:00 화상 회의 | 26 先勝 | 27 友引 |
| 우체국 세탁소 옷 받아오기 | 아 | 양배추 특템 러키~ ☆ | 점심 외식 저녁에는 러닝 꼭♪♪♪ |
| 31 赤口 | | 이달의 도전 메뉴♪ | |
| 일에서 해방♪ 프리-♪♪ 멍— | cooking | 여주볶음 / 여주가 좀 썼다 \ 해시드 비프 / 루가 맛있었음 \ | |

4
| M | T | W | T | F | S | S |
|---|---|---|---|---|---|---|
| | | | | 1 | 2 | 3 |
| 4 | 5 | 6 | 7 | 8 | 9 | 10 |
| 11 | 12 | 13 | 14 | 15 | 16 | 17 |
| 18 | 19 | 20 | 21 | 22 | 23 | 24 |
| 25 | 26 | 27 | 28 | 29 | 30 | |

3
4
5
6
7
8
9
10
11
12

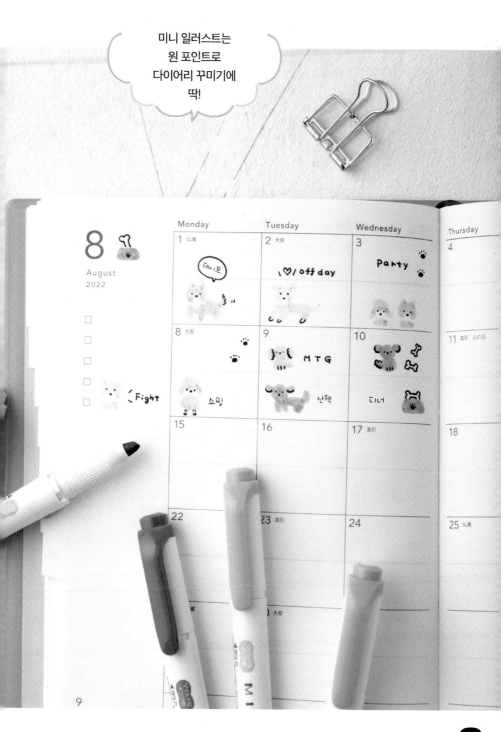

# 펜을 알록달록 예쁘게 수납해요

일러스트를 그리다 보면 점점 새 컬러를 찾게 되어서 마일드라이너가 늘어나지요. 필통에 정리한다면 안이 보이는 투명 케이스가 좋아요. 사용하고 싶은 색을 찾기 쉽고 색색이 컬러풀해서 보기에도 예뻐요.
그림 그리는 공간이 정해져 있다면 펜꽂이가 편리합니다. 저는 펜이 많아서 문구점의 커다란 전시용 아크릴 펜꽂이를 애용한답니다.
컬러풀한 필기구는 보는 것만으로도 기분이 좋아요. 책상에 한가득인 마일드라이너로 그림 공간을 알록달록 장식해봐요.

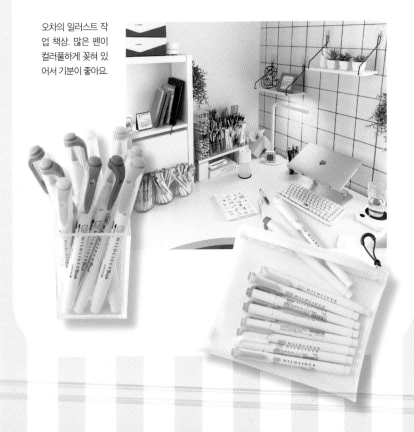

오차의 일러스트 작업 책상. 많은 펜이 컬러풀하게 꽂혀 있어서 기분이 좋아요.

# PART

# 2

# 따라 그리기 쉬운
# 귀여운 동물 일러스트

다음은 귀여운 동물이 등장합니다.
바닷속 세계를 비롯해
숲이나 하늘의 동물도 정말 많아요.
좋아하는 동물을 찾아봐요.

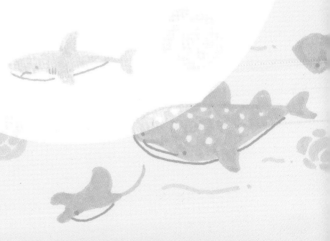

# 바다 생물 ①

우선은 큰 입이 특징인 고래상어부터 시작해요.
바다 세계를 마일드라이너로 귀엽게 표현해봐요.

## 다양한 상어

CHECK!

● 시안

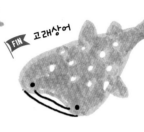
FIN 고래상어

비스듬히
하트를 그린다

하트 안에 흰색 원을 그려요
지느러미와 꼬리도 그리기

● 다크 블루

1

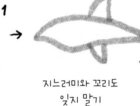

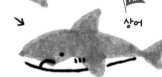
FIN 상어

등부터 그려요
부채 같은 모양

지느러미와 꼬리도
잊지 말기

● 그레이

「〈」 모양의
외곽선을 그리고

「〈」에 잎사귀 모양

지느러미와 꼬리 그리기

FIN 귀상어

# 범고래 • 만타 가오리

🔵 다크 그레이

마른 잎을 그려요

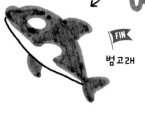

**FIN** 범고래

🔵 스모크 블루

「ㄷ」자를
거꾸로 「ㄱ」

**FIN** 만타 가오리

바다 생물 ①

따라 그리기 쉬운 귀여운 동물 일러스트

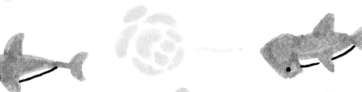

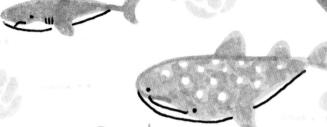

41

# 바다 생물 ②

다음은 바다의 포유류 '바다짐승' 친구들 총집합!
다른 포즈의 범고래를 비롯해 귀요미 해달과 바다표범도 있어요.

## 다양한 범고래

CHECK!

🔵 그레이

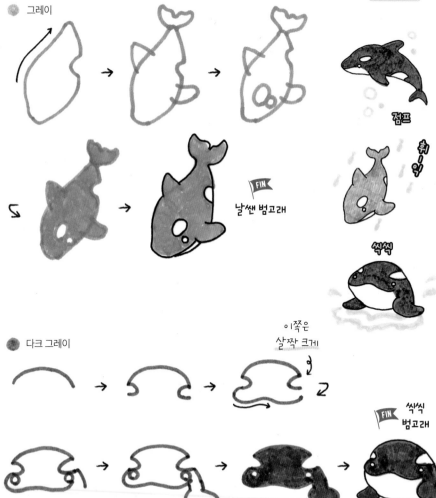

점프

휘-익

날쌘 범고래

FIN

씩씩

🔵 다크 그레이

이쪽은
살짝 크게

씩씩
범고래
FIN

# 다양한 바다짐승

🔘 베이지　⚫ 브라운

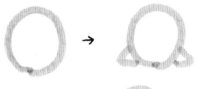

엄니는
큼지막하게 그려요

**FIN** 바다코끼리

🔘 그레이

　레몬 모양

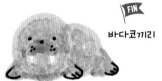

**FIN** 바다사자
모양을 잡으면서
색을 칠해요

🔘 베이지　⚫ 브라운

**FIN** 해달

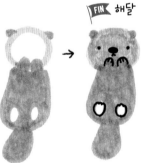

🔘 쿨 그레이　⚫ 다크 그레이

**FIN** 바다표범

# 심해어

깊고 깊은 바닷속. 본 적 없는 심해어도
순서대로 따라 그리면 문제없어요.

CHECK!

## 심해어 1

● 다크 블루 ● 블루

여기부터 / I번째 지느러미 / 2번째

선을 조금씩 이어서 / 연결한다 / 지느러미 추가 / 눈과 비늘, 꼬리의 여백 만들기

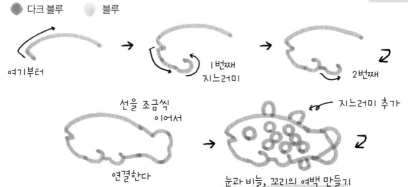

비늘과 지느러미,
꼬리 여백을 남기고 색칠 / FIN 실러캔스

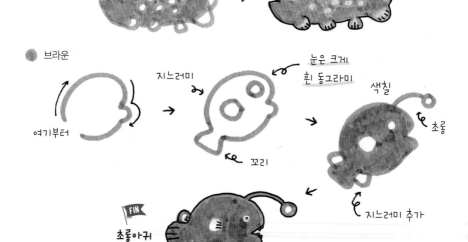

● 브라운

여기부터 / 지느러미 / 눈은 크게 흰 동그라미 / 색칠 / 초롱 / 꼬리 / 지느러미 추가

FIN 초롱아귀

# 심해어 2

● 그레이    ● 레드    ● 다크 블루

조금씩 선을 그어요
← 여기부터

↑ 약간 비스듬히

아래는 똑바로

△을 그려 3줄 선(2줄도 OK)

지느러미
↓

연결한다

**FIN** 산갈치

다크 블루로
무늬를 추가

● 다크 그레이    ● 서머 그린    ● 레드    조금씩 선을
이어서 연결해요

색칠

← 여기부터

완만하게 아래로

큰 산과
작은 산 그려주기

눈은 크게
흰 동그라미

지느러미
추가

● 마리골드

**FIN** 우무문어

눈은 살짝
여백을 남김

**FIN**
주름상어

레드로
3줄 선

● 코럴 핑크

무늬를 두껍게 해요

중심부터

소용돌이 그리기

연결

**FIN** 앵무조개

덧그리기

여기부터

흐늘흐늘하게 그려요

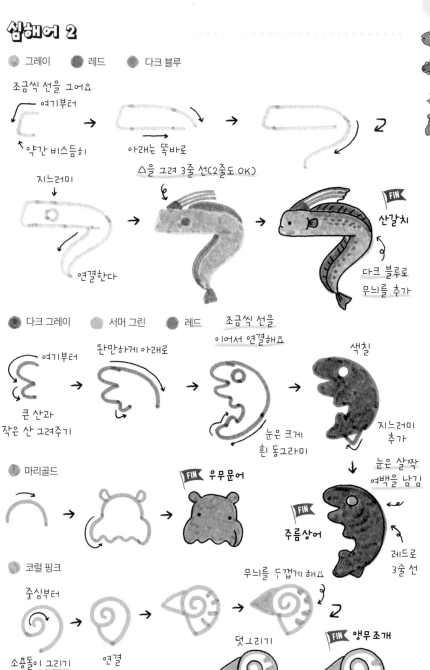

# 공룡

꼬마들에게 인기 있는 공룡입니다.
원래는 어떤 색이었을까? 우리는 좋아하는 색으로 그려봐요.

## 다양한 공룡 1

CHECK!

🔵 베이지　　🔴 버밀리언

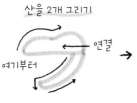

산을 2개 그리기
연결
여기부터

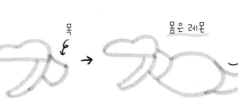

목

몸은 레몬

꼬리

FIN

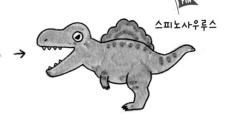

스피노사우루스

🔵 스모크 블루

나뭇잎 모양

목은 살짝 길게

아래턱

몸과 꼬리

길게

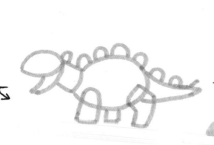

얼굴은 색칠하면서
모양을 잡아줘요

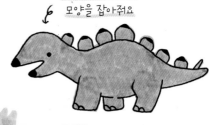

FIN 스테고사우루스

# 다양한 공룡 2

⚫ 버밀리언

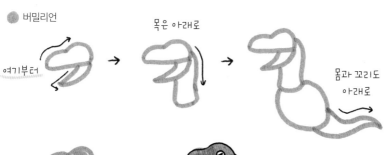

여기부터

목은 아래로

몸과 꼬리도
아래로

공룡

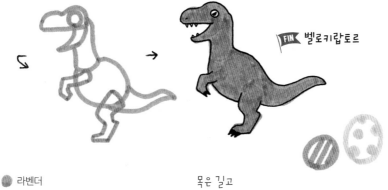

FIN 벨로키랍토르

⚫ 라벤더

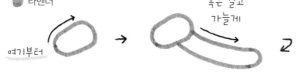

여기부터

목은 길고
가늘게

몸은 레몬

꼬리는 길게

△을 2개

FIN 플레시오사우루스

# 다양한 새

귀여운 펭귄 가족을 비롯해
넓적부리황새와 물총새, 인기 많은 문조까지.

## 펭귄 가족

CHECK!

● 다크 그레이　　● 쿨 그레이

아기부터

길게　　짧게

부리

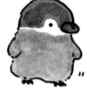
FIN 아기 펭귄

● 다크 그레이　　● 레몬 옐로　　● 마리골드

어른

살짝
구부려요

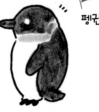
FIN
펭귄

부리 아래와 얼굴 옆에
마리골드로 악센트

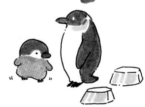

## 문조·앵무

CHECK!

● 다크 그레이　　● 핑크

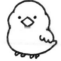

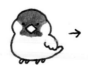

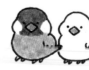
FIN
문조

골드　　　셔벗 옐로　　　레드

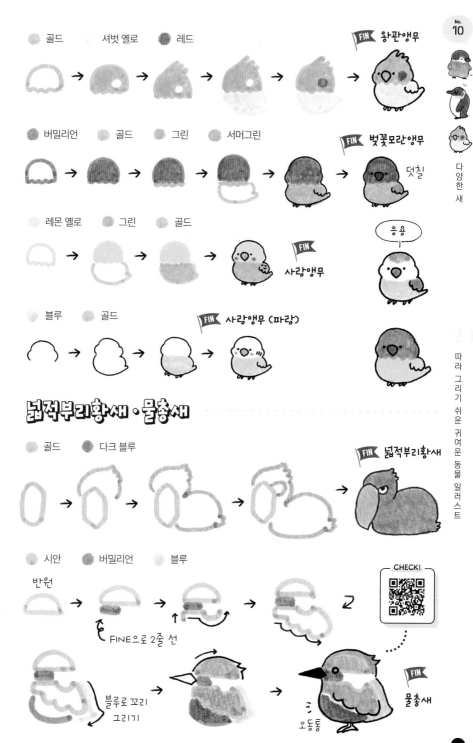

FIN 왕관앵무

버밀리언　　　골드　　　그린　　　서머그린

FIN 벚꽃모란앵무

덧칠

레몬 옐로　　　그린　　　골드

FIN

사랑앵무

응용

블루　　　골드

FIN 사랑앵무 (파랑)

# 넙적부리황새 · 물총새

골드　　　다크 블루

FIN 넙적부리황새

시안　　　버밀리언　　　블루

반원

FINE으로 2줄 선

CHECK!

블루로 꼬리
그리기

FIN

물총새

오동통

다양한 새

따라 그리기 쉬운 귀여운 동물 일러스트

49

# 다양한 강아지 ①

인기 많은 견종은 물론 희귀종 멍멍이도 쓱싹 따라 그려요.
신기하게 똑같이 그릴 수 있어요.

## 파피용·프렌치 불도그·불테리어

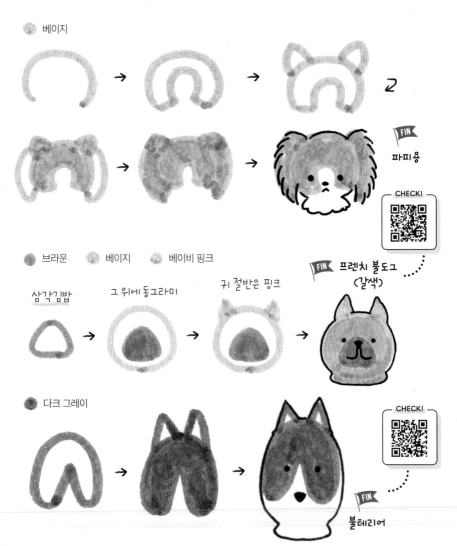

베이지

→ → 

↗

→ → FIN 파피용

CHECK!

브라운 베이지 베이비 핑크

삼각김밥 그 위에 동그라미 귀 절반은 핑크 FIN 프렌치 불도그 (갈색)

→ → →

다크 그레이

→ → 불테리어

CHECK!

FIN

# 보스턴테리어・미니어처 핀셔
# 카발리에 킹 찰스 스패니얼

 그레이

귀는 가늘게

FIN 보스턴테리어

하트 모양

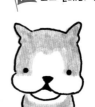

 다크 그레이　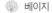 베이지

동그라미 2개

귀는 크게

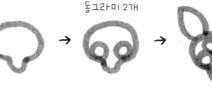

눈썹은 비스듬히

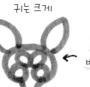

CHECK!

FIN

**미니어처 핀셔**

 브라운

물결무늬×2

2개

반원을 붙여 그리기

1.5cm
정도

CHECK!

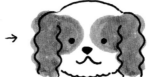

FIN 카발리에 킹 찰스 스패니얼

# 다양한 강아지 ②

다음은 시베리안 허스키나 스코치테리어의 등장입니다.
펜 1개로 간단하게 그릴 수 있는 강아지 일러스트도 꼭 그려봐요.

## 시베리안 허스키 · 셰틀랜드시프도그

🔘 쿨 그레이

← 이런 모양

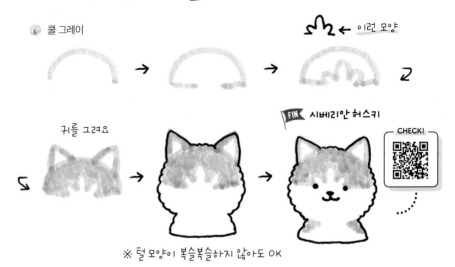

귀를 그려요

FIN 시베리안 허스키

CHECK!

※ 털 모양이 복슬복슬하지 않아도 OK

🔵 다크 그레이   ⚪ 베이지

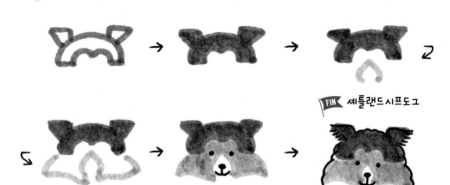

FIN 셰틀랜드시프도그

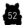

# 스코치테리어·잭러셀테리어

● 다크 그레이

복슬복슬

귀는 작게

눈은 동그라미 크게!

색칠

위를 보는 느낌으로
눈 아랫부분에
조금 여백을 남겨요

CHECK!

FIN 스코치테리어

● 베이지

①
②

FIN 잭러셀테리어

# 아기 강아지

● 베이지

베이지로만 그려요
동그라미

FIN 강아지 1

먹다 남은

빵

FIN 강아지 2

버섯

단면

FIN 강아지 3

# 동물의 움직임

산책을 하거나 심지어 일을 방해할 때도 사랑스러운 동물들의 움직임을
마일드라이너로 재밌게 표현할 수 있어요.

## 집에 가고 싶지 않은 강아지

CHECK!

🟡 골드    🔴 레드

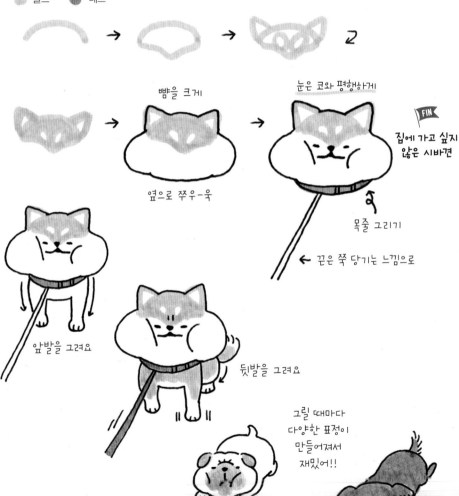

뺨을 크게

눈은 코와 평행하게

FIN

집에 가고 싶지
않은 시바견

옆으로 쭈우-욱

목줄 그리기

← 끈은 쭉 당기는 느낌으로

앞발을 그려요

뒷발을 그려요

그릴 때마다
다양한 표정이
만들어져서
재밌어!!

# 방해하는 고양이

● 그레이

신문 위 고양이

● 골드

숙제 위 고양이

CHECK!

# 강아지 뒷모습

● 애프리콧

길게

강아지1

● 골드

작게

응용

FIN 강아지 2

동물의 움직임

따라 그리기 쉬운 귀여운 동물 일러스트

# 동물 가족

엄마 아빠와 함께 있는 작은 아기 동물은 홀로 있을 때보다
100배 더 귀여워요! 가족의 모습을 그려봐요.

## 코끼리 · 앵무

CHECK!

● 시안　● 다크 블루

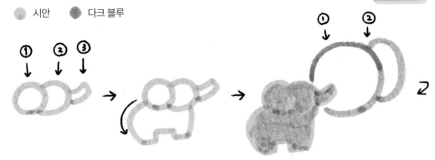

몸과 코를 그려요

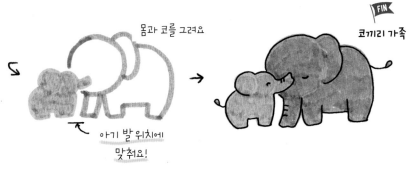

코끼리 가족

FIN

아기 발 위치에
맞춰요!

● 골드　● 그레이　● 레드

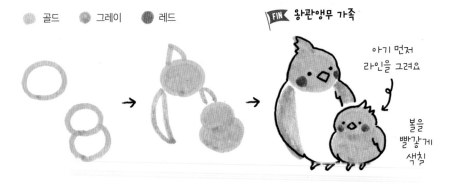

FIN 왕관앵무 가족

아기 먼저
라인을 그려요

볼을
빨갛게
색칠

56

# 래쿤·시바견

● 골드　● 브라운

 →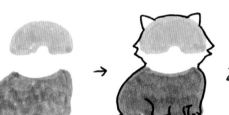

동물
가족

↑
구두 같은 모양

**FIN** 래쿤 가족

아기는 작게 그려요!

따라 그리기 쉬운 귀여운 동물 일러스트

● 골드　● 브라운

 →

아기부터
몸을 그려요!
①
②
→

몸을 색칠해
완성
**FIN** 시바견 가족

57

# 다양한 동물 ①

꼬물꼬물 느릿느릿 나무늘보를 비롯해 항상 졸린 표정의 카피바라,
애교 만점의 레서판다와 토끼까지!

## 나무늘보·카피바라

CHECK!

● 브라운

굵은 펜으로 1바퀴

2번째는 하트

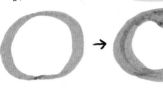 →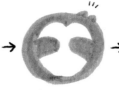

FIN 나무늘보

선을 비뚤비뚤하게

● 골드  ● 브라운

거꾸로 매달림

 →

FIN
나무늘보

색칠

● 브라운  ● 다크 그레이

길게 ↔  집 모양

CHECK!

색칠

FIN 카피바라

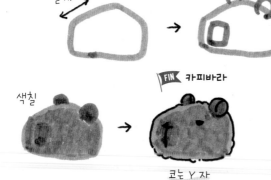

코는 Y자

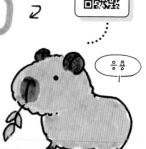

응용

# 네덜란드 드워프 토끼

● 골드

삼각김밥       귀는 짧게       색칠

 →  →

 →

 **FIN**

**토끼**

색이
삐져나와도
OK

● 그레이

 →  →  →

 **FIN**

**털썩 토끼**

# 레서판다

● 브라운     ● 다크 그레이

안에 토끼      만세      색칠 후 귀 그리기

 →  →  →  →  →

눈 코 입을 그려요       **FIN** 레서판다

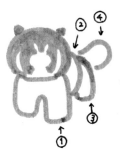 →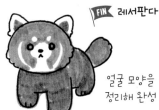

얼굴 모양을
정리해 완성

# 다양한 동물 ②

다음은 코알라와 캥거루 등 호주를 상징하는 동물과
세계에서 가장 오래된 야생 고양이라는 마눌 고양이의 등장입니다.

## 다람쥐 · 캥거루

 베이지    브라운

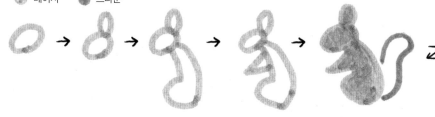

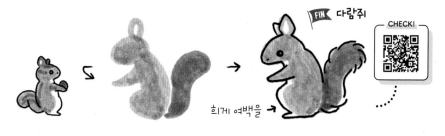

FIN 다람쥐

CHECK!

희게 여백을 →

 베이지   골드

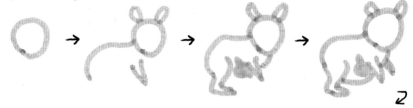

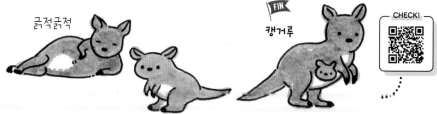

굵적굵적

FIN 캥거루

CHECK!

# 마눌 고양이·코알라·래쿤

● 쿨 그레이   ● 다크 그레이

CHECK!

FIN
**마눌 고양이**

몸은 둥글고 크게!
그린 뒤 몸을
더 색칠!

얼굴을 그린 뒤
무늬를 그려요!

● 그레이

FIN **코알라 가족**

CHECK!

● 그레이   ● 다크 그레이

부채 모양

CHECK!

FIN
**래쿤**

①
머리부터 그리고
→ 귀 → 얼굴 그리기

몸을 그린 뒤 꼬리를 그려요

# 고릴라

● 다크 그레이  ● 그레이

○ 그리기 　　안에 토끼

 →  →

  →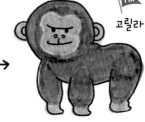

FIN 고릴라

● 다크 블루　FIN 삼각　　● 마리골드　FIN 동그라미

 → 　 →

● 골드　FIN 사각

 →

# 미니 돼지

● 베이비 핑크

 →  →  →

FIN 미니 돼지

● 다크 그레이　FIN

응용

62

PART

# 3

# 기분이 좋아지는
# 음식·소품·계절 일러스트

동물을 많이 그려보셨나요?
다음은 눈과 입을 행복하게 해주는 디저트와
깜찍한 잡화, 계절 모티프를 소개합니다.

# 전통 간식·디저트

달콤하고 맛있는 간식이 가득. 붕어빵, 경단, 타르트에 롤케이크까지!
최애 디저트를 그려봐요.

## 다양한 전통 간식

 그린

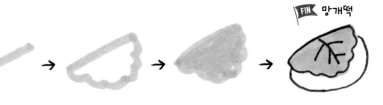

FIN 망개떡

 서머 그린 · 핑크

FIN 망개떡(빨강)

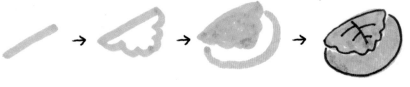

· 골드

FIN 붕어빵

· 서머 그린 · 코럴 핑크

FIN 3색 경단

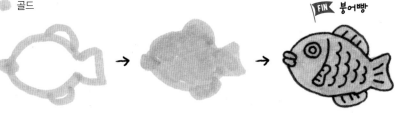

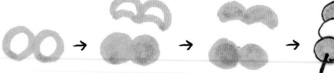

# 가을 디저트

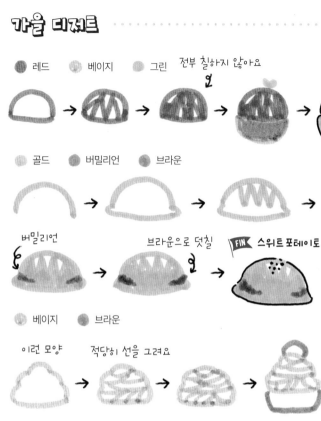

● 레드 ● 베이지 ● 그린    전부 칠하지 않아요

**사과 타르트**

● 골드 ● 버밀리언 ● 브라운

버밀리언    브라운으로 덧칠    FIN **스위트 포테이토**

검은깨가 포인트

● 베이지 ● 브라운

이런 모양    적당히 선을 그려요

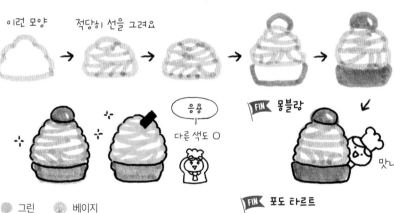

응용    다른 색도 ○

FIN **몽블랑**    맛나!

● 그린 ● 베이지

FIN **포도 타르트**    다른 색도 ○

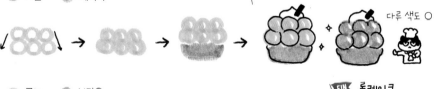

● 골드 ● 브라운

FIN **롤케이크**    빙글빙글

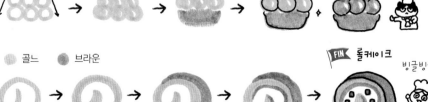

# NO. 18 빵·패스트푸드

노릇하게 구운 빵도 마일드라이너로 맛있게 표현해봐요.
모두가 좋아하는 햄버거도 있어요!

## 다양한 빵

CHECK!

🟡 골드　🟡 베이지

여백 만들기　🚩FIN 크루아상

🖐 전부 색칠하지 않아요

🟡 베이지　🟡 골드　🚩FIN 단팥빵

🟢 그린　🟡 골드　🚩FIN 멜론빵

🟡 골드　🟡 베이지　🚩FIN 판다빵

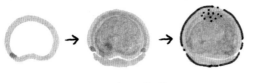

🟡 골드　🟡 베이지　🟤 브라운　🚩FIN 초콜릿 소라빵

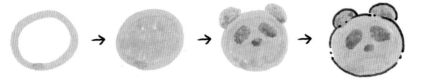

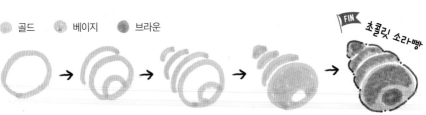

66

# 패스트푸드

빵·패스트푸드

● 베이지    ● 그린    ● 레드    ● 골드    ● 브라운

빵          상추          토마토          치즈

아래에 빵

FIN 햄버거

검정 펜 없어도
귀여워!

---

● 레드    ● 레몬 옐로

1줄씩 선 긋기

FIN 포테이토

3 기분이 좋아지는 음식·소품·계절 일러스트

---

● 서머 그린    ● 그린

라인부터 그려요!

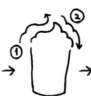

FIN

말차 프라푸치노
여백을 남기면서
색칠해요!

---

● 베이지    ● 레드    ● 골드    ● 서머 그린

베이지로 2줄 선

FIN 피자

67

# 젤리·아이스크림

탱글탱글 부드러운 푸딩을 비롯해 투명하고 귀여운 젤리에 아이스크림까지!
2단으로? 아니면 3단으로 할까?

## 다양한 푸딩·젤리

CHECK!

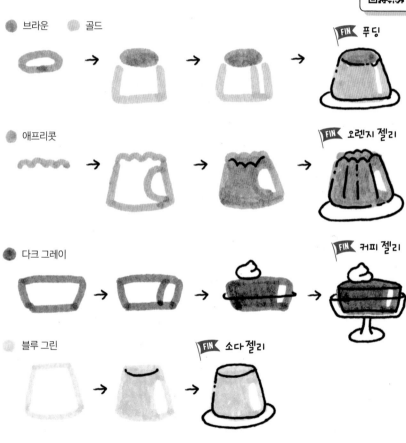

● 브라운　● 골드

FIN 푸딩

● 애프리콧

FIN 오렌지 젤리

● 다크 그레이

FIN 커피 젤리

● 블루 그린

FIN 소다 젤리

● 시트러스 그린　● 그린

FIN 머스캣 젤리

그린으로
머스캣 그리기

# 아이스크림

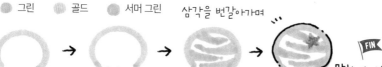

🟢 그린　🟡 골드　🟢 서머 그린　삼각을 번갈아가며

**FIN**

**말차 아이스크림**
토핑을 추가해도
귀여워!

🔴 코럴 핑크　🟡 골드　🔴 레드

**FIN**

**딸기**

응용

🟢 블루 그린　🔴 핑크　🟡 골드
🟢 서머 그린　🔴 코럴 핑크

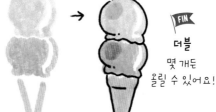

**FIN**

**더블**
몇 개든
올릴 수 있어요!

🟡 크림　🔴 레드　⚫ 그레이

**FIN**

**바닐라**
마지막에
그릇을 그려요!

🟤 브라운　🟡 골드

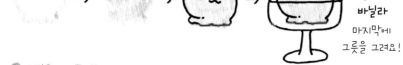

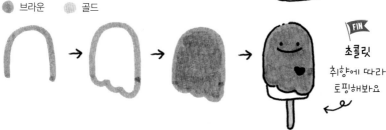

**FIN**

**초콜릿**
취향에 따라
토핑해봐요

# 채소 · 캔디

다음은 노래하며 춤추는 채소 캐릭터 등장입니다.
다양한 맛의 캔디도 그려봐요.

CHECK!

## 채소 캐릭터

● 버밀리언　● 서머 그린

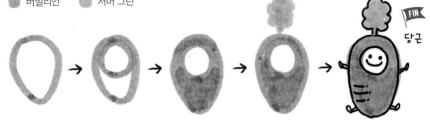

FIN
당근

● 다크 블루　● 라벤더

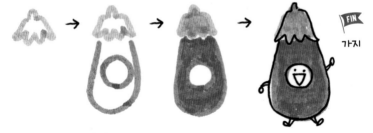

FIN
가지

● 레드　● 서머 그린

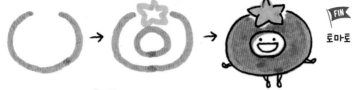

FIN
토마토

● 골드

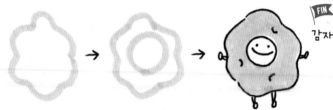

FIN
감자

# 다양한 캔디

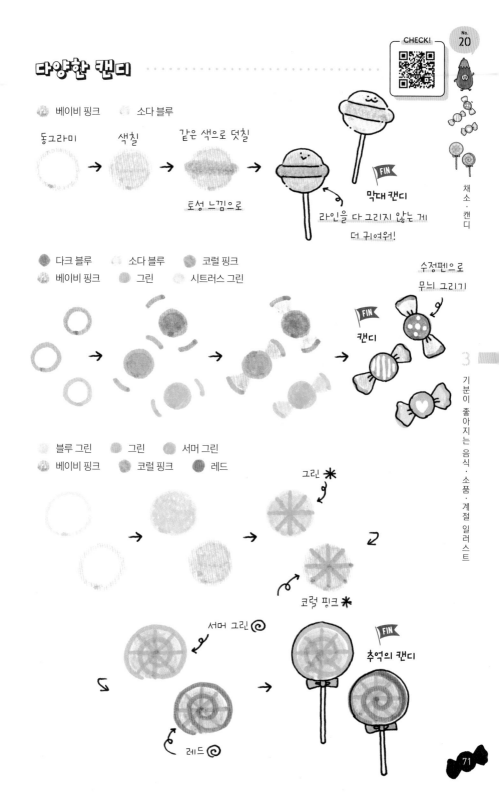

베이비 핑크　소다 블루

동그라미　　색칠　　같은 색으로 덧칠

토성 느낌으로

막대 캔디

라인을 다 그리지 않는 게
더 귀여워!

FIN

다크 블루　소다 블루　코럴 핑크
베이비 핑크　그린　시트러스 그린

수정펜으로
무늬 그리기

캔디

FIN

블루 그린　그린　서머 그린
베이비 핑크　코럴 핑크　레드

그린 ✳

코럴 핑크 ✳

서머 그린 ◎

레드 ◎

추억의 캔디

FIN

71

# 가방·소잉 세트

우아! 토트백에 배낭, 포셰트 등 갖고 싶은 다양한 가방에
봉제 도구와 재봉틀까지 그려봐요.

## 다양한 가방

CHECK!

● 다크 블루

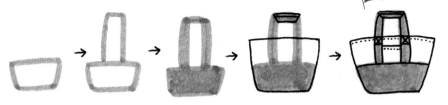

FIN 토트백

● 그린   ● 골드

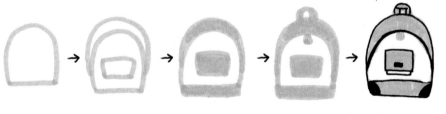

FIN 배낭

● 그레이   ● 다크 그레이

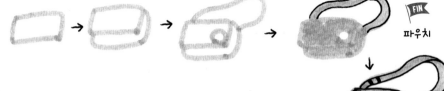

FIN 파우치

● 레드

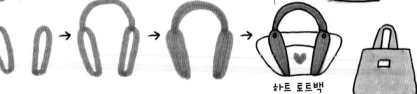

FIN 하트 토트백

CHECK!

# 소잉 세트

● 골드　　● 서머 그린

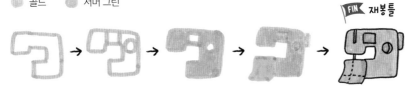

FIN 재봉틀

● 다크 블루　　● 레드

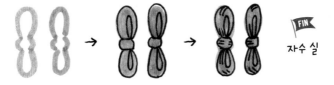

FIN 자수 실

● 골드　　● 서머 그린　　● 다크 블루　　● 레드

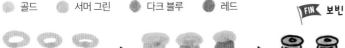

FIN 보빈

● 쿨 그레이　　● 다크 블루　　● 레드

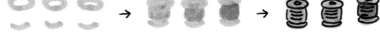

FIN 단추

● 쿨 그레이

FIN 가위

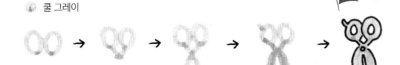

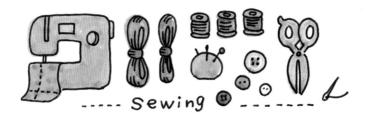

sewing

73

# 악기

오늘은 즐거운 음악회! 다양한 악기 일러스트로
모두 초대해요 ♪ 좋아하는 악기가 있나요?

기타·피아노·플루트·색소폰

CHECK!

● 골드   ● 브라운

 →  →  →  →

FIN 기타

숫자 8을 그려      모양을 정리하면서
안에 동그라미       색칠!

● 다크 그레이

엄지장갑 모양

FIN 피아노

● 그레이   ● 다크 그레이

다크 그레이로
키를 그려요

FIN 플루트

사선 1줄

똑같이 사선을 1줄
더 두껍게 그려요
아래에 또 1줄

FIN 색소폰

● 레몬 옐로   ● 골드

 →  →  →

# 금관악기·베이스 기타·드럼

🔵 그레이

뱅그르르 → 삼각형을 그려요 → 세로로 3줄 선 → **FIN** 트럼펫

두껍게

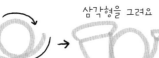

🟡 골드

삼각형을 그려요 → 색칠하면서 → 안에 선을 → **FIN** 호른

뱅그르르

모양 다듬기

'm'자 모양

🔴 버밀리언

색칠하면서

중심부터 뱅그르르 → → → 색칠하면서 → **FIN** 튜바

선을 길게

모양을 다듬어요

🔴 레드  🌸 핑크
⬛ 다크 그레이  🟤 베이지

발목 양말 모양

→ → → **FIN** 베이스 기타

🔵 다크 블루  🔵 쿨 그레이  🟤 베이지

→ → →

🔘 그레이  ⚫ 다크 그레이

→ → → **FIN** 마이크

→ →

↓

**FIN** 드럼

3

기분이 좋아지는 음식·소품·계절 일러스트

75

# 해님·행성

오늘 날씨 맑음! 활짝 웃는 해님 모양을 그려봐요.
행성은 수정펜을 이용합니다.

## 다양한 해님 마크

CHECK!

🟡 골드　🔴 레드

FIN 해님 ①

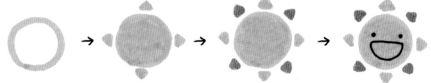

FIN 해님 ②

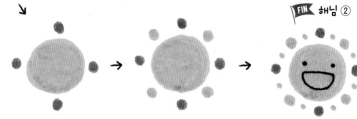

FIN 해님 ③

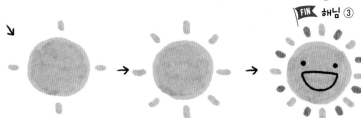

응용

빨강 동그라미
주위를
빙글×2

꽃 느낌으로

# 행성

블루    그린

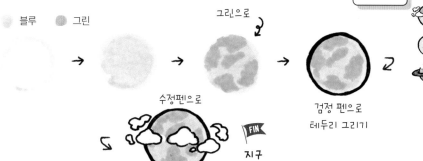

그린으로

수정펜으로

검정 펜으로
테두리 그리기

**FIN** 지구

구름을 그려요

레몬 옐로    골드

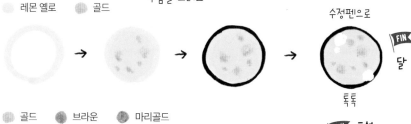

수정펜으로

**FIN** 달

톡톡

골드    브라운    마리골드

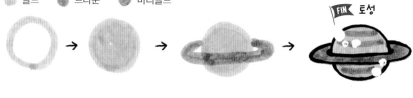

**FIN** 토성

골드    마리골드    브라운

**FIN** 목성

# 꽃·가드닝

먼저 여름 꽃을 4종류. 원 포인트로 꾸미기 딱 좋아요.
특히 식물 가꾸기가 취미인 사람은 가드닝 기록을 그림으로 남겨요.

CHECK!

## 여름 꽃 4종류

● 브라운  ● 베이지  ● 골드  ● 그린

동그라미 2겹

베이지로 안을 색칠

1줄씩 선을 그려요

**FIN**
해바라기

● 레드  ● 골드  ● 서머 그린

사이를 띄어서

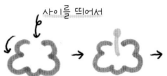

여백을 남겨요

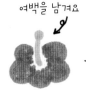

**FIN**
히비스커스

● 마젠타  ● 레몬 옐로  ● 그린

레몬 옐로로
긴 동그라미 그리기

소프트
아이스크림처럼

**FIN**
칼라

● 골드  ● 시안  ● 서머 그린

**FIN** 닭의장풀

동그라미 3개

하트 모양

촘촘히 펜을
움직여요

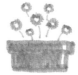
# 가드닝 모티프

 골드　 브라운　 그레이　 그린

 다크 블루　 서머 그린　 레드

FIN 3종류 식물

작은 꽃과 잎은
브러시의 SUPER FINE(극세)을 사용!

 골드　FIN 울타리　 그린　 골드　 서머 그린　FIN 작은 새

 그레이

FIN 물뿌리개

 브라운　 그린　 서머 그린

 스모크 블루
 그레이

FIN 새싹

 그린　(SUPER FINE)

FIN 아이비

 그레이　 스모크 블루

FIN 원예 도구

FIN 장화와 가위

# 여름 모티프

푸른 하늘에 햇볕이 쨍쨍. 기다리고 기다리던 여름 방학!
소중한 추억을 일러스트 일기에 남겨봐요.

## 나팔꽃·금붕어·밀짚모자

CHECK!

● 다크 블루   ● 마젠타   ● 그린

안에 ☆

 →  →  →  FIN
나팔꽃

● 레드   ● 코럴 핑크

 →  →  →   FIN
금붕어

● 골드   ● 브라운   ● 레드

 →  →  →  FIN
밀짚모자

Summer

여름   일러스트

# 풍경·부채·빙수·펭귄

 소다 블루     시안     베이비 핑크    코럴 핑크

 → → →

사선 3줄

 풍경

**FIN**

 시안     레드     베이지

 →  →  →

**FIN**
부채

 레드    시안    소다 블루

 →  →

**FIN**
빙수

 다크 그레이     골드    레드

 → →  →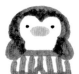

**FIN**
펭귄

CHECK!

# 여름 풍경

블루    레몬 옐로    다크 블루    시안    골드
다크 그레이    레드    서머 그린    그린    오렌지

구름 모양을 그리고

소녀 모자부터 그려요

 →  →

**FIN**
여름 하늘

하늘을 색칠해요!

짙은 파랑을 덧칠해
구름을 생생하게

마음에 드는
일러스트를
액자에 넣어서
장식해요

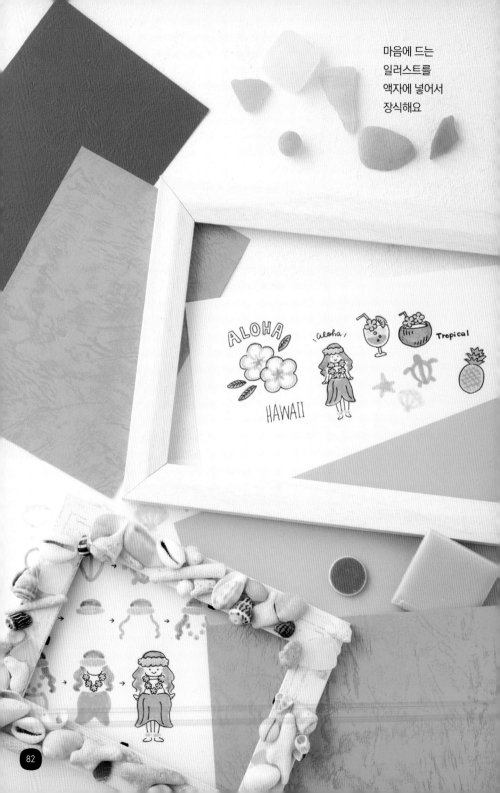

무더위에 건강하시고
행복한 여름 추억 많이 만드시길.

더위가 연일 계속됩니다.
지치지 말고 건강 조심하세요.
행복한 여름의 추억도
한가득 만드시길♡
또 만나요.

POST CARD

무더위에 건강히
행복한 여름 추억 많이 ㄷ

일러스트로 계절 느낌 나는 엽서를 만들어봐요.

83

## NO. 26

## 하와이안

트로피컬한 꽃, 남국의 과일, 아름다운 조개껍데기.
느긋하게 훌라댄스를 추는 훌라 걸.
환상 가득한 하와이를 꾸며봐요!

CHECK!

## 플루메리아 · 트로피컬 음료 · 코코넛 주스

● 코럴 핑크　● 베이비 핑크　● 골드　● 서머 그린

겹쳐서 꽃잎을 그려요

꽃잎 5장

 →  →  →  →  →

FIN 플루메리아

중심은
골드와
코럴 핑크

꽃잎 안쪽을 베이비 핑크로
겹쳐 칠하면 예뻐!

● 코럴 핑크　● 골드　● 서머 그린　● 블루 그린

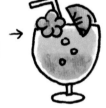

FIN 트로피컬 음료

● 코럴 핑크　● 골드　● 브라운

 →  →  →

FIN 코코넛 주스

# 파인애플 · 조개껍데기 · 호누

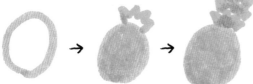

🟡 골드　　🟢 서머 그린　　🔴 버밀리언

**FIN**
파인애플

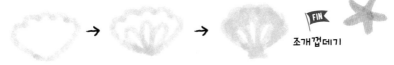

🔵 블루 그린

**FIN**
조개껍데기

### Check

'호누'란 하와이 말로
바다거북을 말해요.
행복을 부르는 바다
의 수호신으로 알려
져 있습니다.

🟢 서머 그린

**FIN**
호누

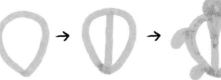

# 훌라 걸

🟡 골드　　🟤 브라운　　🩷 코럴 핑크　　🟢 서머 그린

**FIN**
훌라 걸

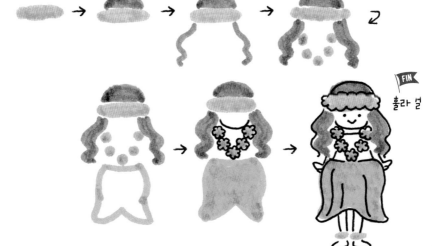

하
와
이
안

3

기
분
이
좋
아
지
는
음
식
·
소
품
·
계
절
일
러
스
트

85

NO.
27

# 전통 축제

일본에서는 여자아이의 건강과 행복을 기원하는 전통 축제가
매년 3월 3일 열려요. 깜찍하게 칠석 축제 장식도 그려봐요.

CHECK!

## 인형

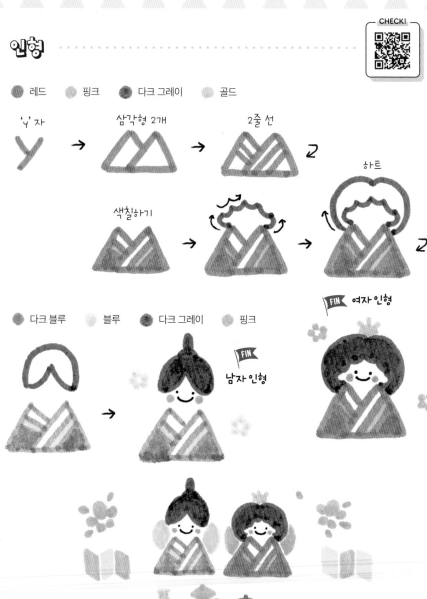

● 레드   ● 핑크   ● 다크 그레이   ● 골드

'ㄱ'자   →   삼각형 2개   →   2줄 선

하트

색칠하기

● 다크 블루   ● 블루   ● 다크 그레이   ● 핑크

FIN   남자 인형

FIN   여자 인형

86

# 칠석 장식·견우와 직녀

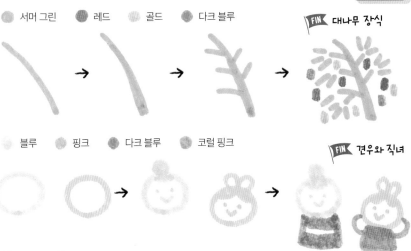

● 서머 그린  ● 레드  ● 골드  ● 다크 블루

→ → → FIN 대나무 장식

전통 축제

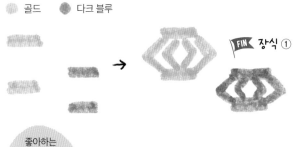

● 블루  ● 핑크  ● 다크 블루  ● 코럴 핑크

→ → FIN 견우와 직녀

● 골드  ● 다크 블루

→ FIN 장식 ①

3

기분이 좋아지는 음식·소품·계절 일러스트

좋아하는 색으로 그려봐요!

→ → → FIN 장식 ②

좋아하는 색으로 연결해봐요!

# 육아·아기 아이템

아기가 태어나면 일러스트로 육아 일기를 써보면 어떨까요?
유용하게 쓰이는 아빠·엄마·아기용품을 알려드려요.

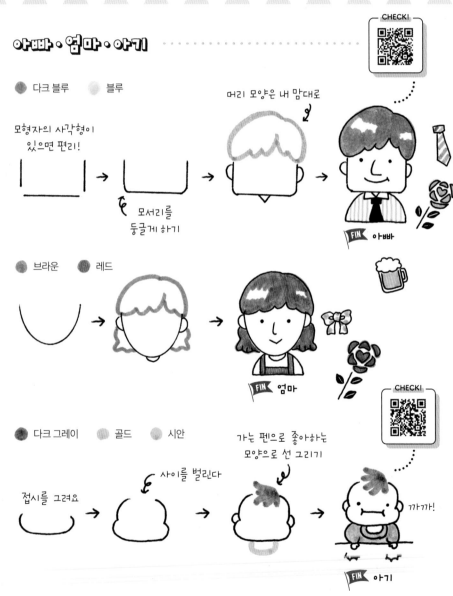

# 아기용품

🟡 베이비 핑크

FIN 아기 옷

🟡 베이비 핑크　　셔벗 옐로

FIN 우유

🟡 베이비 핑크　　셔벗 옐로

FIN 토끼

🔵 소다 블루

FIN 곰돌이

🔵 소다 블루

FIN 턱받이

🔵 소다 블루　　🟡 베이비 핑크　　셔벗 옐로

잉차

FIN 베이비

양말

# 레트로

추억의 복고풍 이미지를 일러스트로 표현해봤어요.
포인트는 라인을 '파란색'으로 그리는 것. 색다른 재미에 흠뻑 빠져봐요.

🔴 레드　🟢 서머 그린

 →  →  →  →

FIN 크림소다

브라운을 사용하면
콜라 아이스크림!!

🟡 골드　🔴 레드

 →

 →

FIN 레트로풍 소녀

🟡 골드　🟢 서머 그린　🟠 버밀리언

 →

FIN 레트로풍 꽃 ①

# 전화·주스

● 버밀리언

● 골드　　● 서머 그린　　● 다크 블루

**FIN** 병 주스

**FIN** 옛날 전화

CHECK!

# 레트로 무늬

● 코럴 핑크　　● 시트러스 그린

**FIN** 레트로풍 꽃 ②

먼저 '십자가' 모양으로 꽃잎을
그리면 균형을 잡기 쉬워요

● 시트러스 그린　　● 코럴 핑크　　(SUPER FINE)

**FIN** 레트로 무늬 ①

세밀한 부분은
브러시 SUPER FINE으로

거꾸로 그리기　　　　연결해요

● 시안　　● 시트러스 그린　　(SUPER FINE)

● 코럴 핑크　　● 시안　　(SUPER FINE)

→

사각형을 4개

SUPER FINE으로
선을 그려요

**FIN** 레트로 무늬 ②

**FIN** 레트로 무늬 ③

# 일본 지방 명물 ①

일본 전역의 명산품이나 관광지 등을 일러스트로 그려보았습니다.
먼저 북쪽 홋카이도부터 아래 중부 지방까지.

## 홋카이도~도치기

**홋카이도** 라벤더밭

**아오모리현** 네부타 등롱 축제

**이와테현** 남부 철기와 남부 센베이 과자

**야마가타현** 하나가사 전통 춤 축제

**아키타현** 도깨비

**미야기현** 우설

**후쿠시마현** 빨간 소 인형

**이바라키현** 낫토

**도치기현** 교자

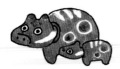
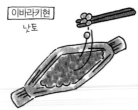
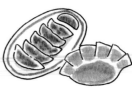

# 군마~미에

군마현 구사쓰 온천

사이타마현 센베이 과자와 파

지바현 나리타 공항

도쿄 스카이트리와 도쿄 타워

가나가와현 요코하마 차이나타운

니가타현 쌀과 술

도야마현 구로베 댐

이시카와현 칠기

후쿠이현 게

야마나시현 포도와 후지산

나가노현 메밀

기후현 시라카와고 전통 마을

시즈오카현 후지산과 찻잎 따기

아이치현 나고야성

미에현 스즈카 서킷

93

# NO. 31

## 일본 지방 명물 ②

다음은 중부 간사이 지방부터 시작해서 규슈와 남쪽 오키나와까지!
여행지로 어디가 좋을까요?

## 시가~오카야마

시가현 비와호와 메기

교토
화과자 야쓰하시와 말차

오사카
쓰텐카쿠

효고현 아카시야키 빵

나라현 나라의 사슴

와카야마현 귤

돗토리현 돗토리 사구와 낙타

시마네현 마쓰에성

오카야마현 전래 동화 모모타로

# 히로시마~오키나와

히로시마현 히로시마 오코노미야키

야마구치현 복어

도쿠시마현 아와오도리 춤

가가와현 사누키 우동

에히메현 도련님 열차

고치현 가다랑어

후쿠오카현 하카타 명란

사가현 아리타 도기

나가사키현
카스텔라와
치린치린 아이스크림

구마모토현 겨자연근

오이타현 원숭이

미야자키현 망고

가고시마현 시로쿠마 빙수

오키나와현 수호 동물 시사

여행의 추억을
떠올리며 기념할 순간을
그려봐요!

# 형광펜의 색 샘플을 만들어요

'많은 마일드라이너 중에서 어떤 색을 사용할까?' 하고 망설여질 때 색 샘플이 있으면 한결 편리합니다. 만드는 방법도 정말 간단! 종이 1장에 가지고 있는 형광펜으로 똑같이 선이나 도형을 나란히 그리고, 사용한 형광펜의 색명을 붙여주기만 하면 돼요. 아주 간단한 일러스트 조합이지만 훌륭한 작품처럼 보인답니다.

아래 사진은 마일드라이너 일러스트를 함께 넣은 색 샘플입니다(이 일러스트 그리는 법은 《마일드라이너로 쉽고 귀여운 손그림 그리기》(P.86)에 게재되어 있습니다). 다이어리의 칸을 활용해 한눈에 보기 쉽게 그렸습니다. 무슨 색을 가지고 있는지 바로 확인할 수 있어서 부족한 색을 추가할 때도 편리합니다. 리필 타입의 용지를 사용하면 형광펜이 추가될 때 페이지를 늘릴 수 있어요.

포스트잇을 붙인 다음 그 위에 마일드라이너로 선을 긋고, 빈 공간에 일러스트를 쏙 그려 넣어요.

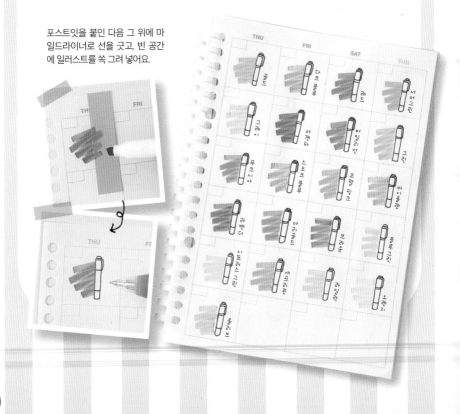

# PART

# 4

## 그리면서 바로 써먹는
## 굿즈 일러스트

생활 속에 유용한 일러스트 장식에 도전해봅시다!
익숙해지면 좋아하는 나만의 개성적인 모티프를 그려봐요.

# 매일매일 생활 속에서
# 일러스트를 즐겨봐요!

다이어리와 노트, 편지, 카드 등 생활 속
친근한 아이템에 일러스트를
다양하게 그려봅니다!
내가 좋아하는 일러스트로 장식하면
너 애성이 남겨요.

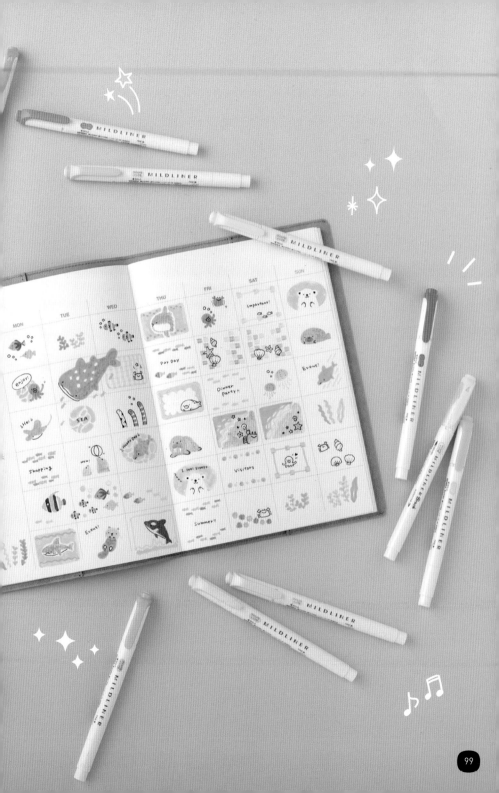

# □ 아이콘

수첩이나 노트 꾸미기에 좋은 사각 아이콘을 그려봐요.
모형자의 사각형을 활용하면 그리기 쉬워요(P.19 참조).

CHECK!

## 사각형 꽃 아이콘

● 그린　　● 골드　　(브러시 사용)

꽃을

→

한가득 그려요

→

사이에 색을 칠해요

FIN 데이지 ①

골드로 동그라미 그리기
꽃무늬 배경으로도 좋아요

● 시안　　● 골드　　(브러시 사용)

 → → →
FIN 데이지 ②

딱 맞지 않아도 괜찮아!

## 사각형 동물 아이콘

● 골드　　(브러시 사용)

 →  →

FIN 흰 새

큼직하게 그려요!

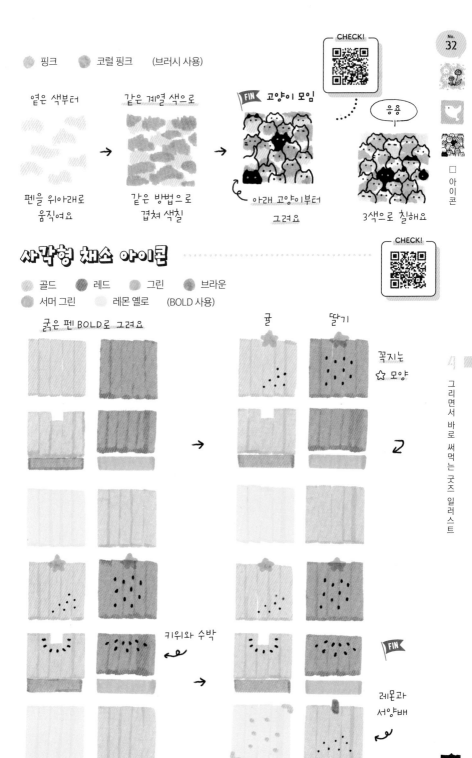

● 핑크    ● 코럴 핑크    (브러시 사용)

CHECK!

No. 32

옅은 색부터

같은 계열 색으로

FIN 고양이 모임

응용

□ 아이콘

펜을 위아래로
움직여요

같은 방법으로
겹쳐 색칠

아래 고양이부터
그려요

3색으로 칠해요

# 사각형 채소 아이콘

CHECK!

● 골드    ● 레드    ● 그린    ● 브라운
● 서머 그린    레몬 옐로    (BOLD 사용)

굵은 펜 BOLD로 그려요

귤

딸기

꼭지는
☆ 모양

키위와 수박

FIN

레몬과
서양배

4

그리면서 바로 써먹는 굿즈 일러스트

# ㅇ 아이콘

이번엔 모형자의 동그라미를 이용한 아이콘입니다.
모양을 따라 색칠하거나 작은 꽃을 뿌려줍니다.

## 동그라미 동물 아이콘

CHECK!

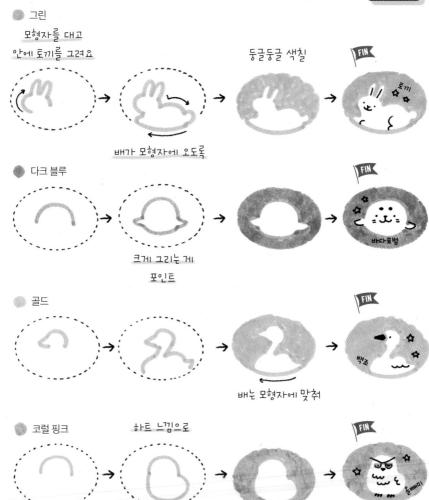

● 그린

모형자를 대고
안에 토끼를 그려요

배가 모형자에 오도록

둥글둥글 색칠

FIN
토끼

● 다크 블루

크게 그리는 게
포인트

바다표범

● 골드

배는 모형자에 맞춰

백조

● 코럴 핑크

하트 느낌으로

부엉이

# 동그라미 꽃 아이콘

● 레몬 옐로　　● 골드　　● 그린　　(브러시 사용)

모형자를 대고
'+' 플러스 그리기

골드로 '+'를 추가
그 사이에 잎을 그려요

물방울 무늬로 감싸요

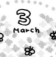

글자나 나비를
그리면
더 귀여워!

○ 아이콘

FIN 유채꽃 프레임

● 핑크　　● 코럴 핑크　　● 레드　　(브러시 사용)

모형자를 대고
'○' 동그라미로 꽃 그리기

코럴 핑크로 그리기

둥글게 감싸요

벚꽃잎을 그리면
더 깜찍!

FIN 벚꽃 프레임

# 모형자 아이콘

● 골드　　● 베이지　　● 버밀리언　　● 레드　　● 그린

선화부터 그려요!
우선은 접시를 그리고

큰 음식부터
그리는 게 포인트

식빵
햄에그

방울토마토

마른 뒤 색칠

소시지와
상추 추가

FIN 햄에그 플레이트

● 그린　　● 버밀리언　　● 서머 그린　　● 다크 그레이　　● 레드　　● 골드

접시를 그리고

채소무침

주먹밥과 연어구이

달걀말이와 강낭콩

FIN 주먹밥 플레이트

# 다양한 괘선

노트 공간을 나누거나 편지를 장식할 때 너무 좋은 일러스트 괘선입니다.
일반 마일드라이너도 좋지만 브러시를 이용하면 분위기가 한층 돋보여요!

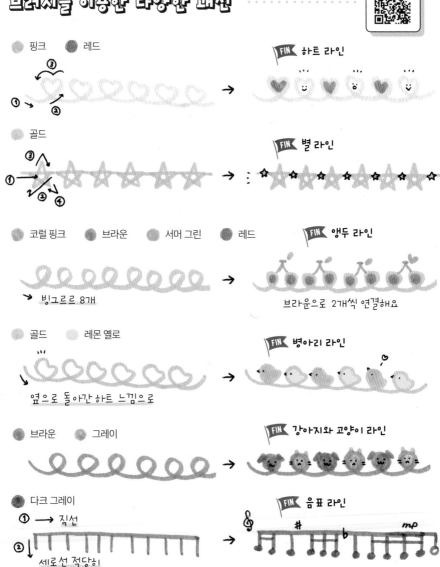

# 동물 일러스트 괘선

● 골드　● 블루　● 시안

맨 먼저 눈을 그리고 골드로 부리를 그려요

**CHECK!**

**FIN**

블루 계열 펜으로 머리를 그린 뒤 라인을 그려요

**펭귄 라인**

● 그레이　● 다크 그레이

**FIN**

**코뿔소 라인**

# 동물 일러스트 프레임

● 시안　● 다크 블루

**CHECK!**

● 다크 그레이　● 버밀리언
● 레드

**FIN** 토코투칸 프레임

title

**FIN**
코끼리
프레임

● 블루　● 그레이　● 너스티 핑크
● 다크 그레이

**FIN**
하마 프레임

● 그린　● 골드　● 브라운

title

**FIN**
기린 프레임

# 말풍선·프레임

말풍선은 마일드라이너로 색칠한 뒤 수정펜으로 꾸며줍니다.
좋아하는 색으로 만들어봐요.

## 수정펜으로 말풍선

CHECK!

● 라벤더　● 레드　● 골드　수정펜

색칠하면서
모양을 다듬어요

수정펜과 검정 펜으로
데커레이션!

→ → FIN 말풍선

→ → *love* FIN 하트

→ → SMILE FIN 스마일

→ → Hello! FIN 리본

→ → TV FIN TV

→ → FIN 알전구

106

# 모형자로 프레임

**● 레드   ● 그린**

모형자를 대고
동그라미 점을 찍어요

동그라미 주위에
이런 ⌒ 모양으로 둘러싼다

꽃잎이 겹쳐도 OK

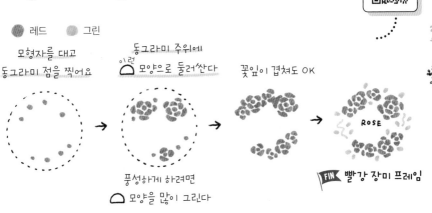

풍성하게 하려면
⌒ 모양을 많이 그린다

ROSE

**FIN 빨강 장미 프레임**

**● 시안   ● 서머 그린**

육각형

꽃잎 그리기

응용 편
꽃잎 모양

산처럼 그려봐요!

**FIN 파랑 장미 프레임**

Rose

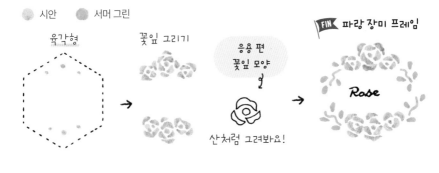

**● 코럴 핑크   ● 바이올렛   ● 서머 그린**

모형자를 대고 그리기

빈자리를 채워가요

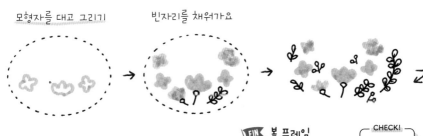

**FIN 봄 프레임**

Spring

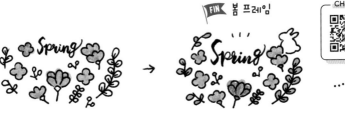

말풍선 · 프레임

4 그리면서 바로 써먹는 굿즈 일러스트

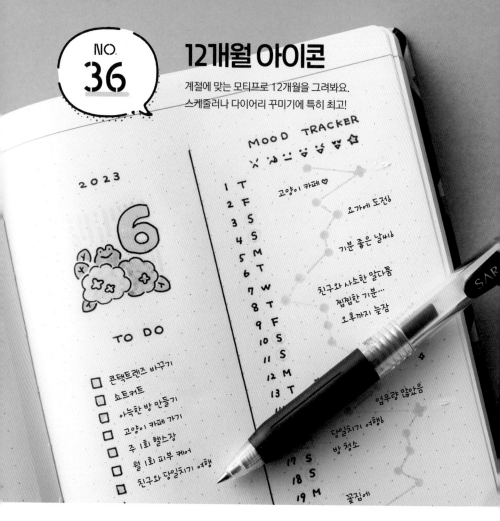

# NO. 36

# 12개월 아이콘

계절에 맞는 모티프로 12개월을 그려봐요.
스케줄러나 다이어리 꾸미기에 특히 최고!

**12개월 아이콘**

CHECK!

POINT

전체를 사각형 안에 그리는 것이 요령. 모형자에 있는 큰 사각형을 사용해봐요. 만약 없다면 연필로 사각형을 그린 뒤 안에 숫자와 일러스트를 넣으면 돼요. 메인 숫자를 가장 먼저 그리면 균형을 잡기 쉽습니다. 일러스트는 분량을 조절하면서 그릴 수 있는 범위에 맞춰 도전합니다.

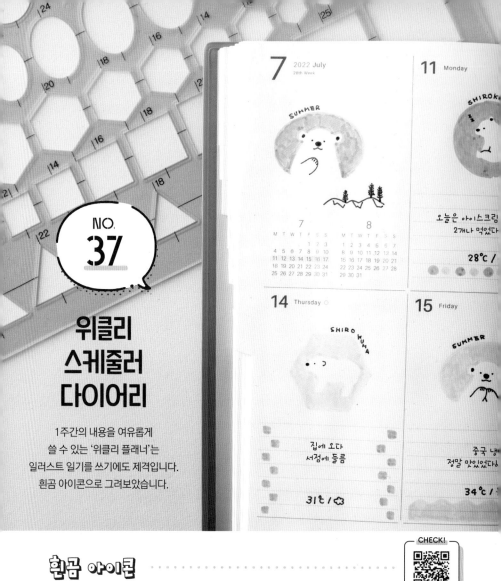

# NO. 37

## 위클리
## 스케줄러
## 다이어리

1주간의 내용을 여유롭게
쓸 수 있는 '위클리 플래너'는
일러스트 일기를 쓰기에도 제격입니다.
흰곰 아이콘으로 그려보았습니다.

### 흰곰 아이콘

CHECK!

● 시안

큼직하게 그려요!

귀는 옆이 포인트

색칠

FIN 흰곰

눈을 코 옆에 그리면
귀여워

🔵 블루

색칠

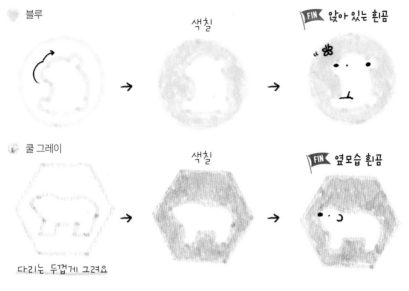 FIN 앉아 있는 흰곰

🔵 쿨 그레이

색칠

FIN 옆모습 흰곰

다리는 두껍게 그려요

# COOL한 장식 라인

🔵 시안  🔵 블루

 FIN 물방울 라인

간격을 두고 같은 색으로
O를 그린다

같은 색 계열로 맞추면 예뻐요

🔵 시안  🔵 블루

🔵 블루

| 1색 | 2색 | 2색 (번갈아) |
|---|---|---|

↓

↓ FIN 물결 라인

# 웨딩 아이템

직접 그린 일러스트로 친구의 결혼을 축하하면 정말 뜻깊죠.
그 외 사랑스러운 축하 아이템으로도 효과 만점입니다.

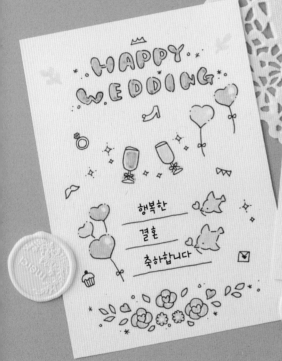

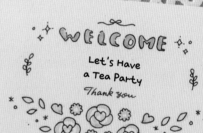

## HAPPY WEDDING

 코럴 핑크

먼저 두꺼운 선 그리기

↓ FIN 해피

↓ FIN 웨딩

SUPER FINE 극세 펜 끝으로 그리기

# 웨딩 모티프

● 레몬 옐로    ● 블루 그린

**FIN 하트 풍선**

선을 끊어서 그리면
빛이 반사되는 느낌!

웨 딩 아 이 템

● 블루    ● 레몬 옐로    ● 블루 그린

→ → **FIN**
**파랑새**

● 레몬 옐로    ● 코럴 핑크    ● 블루 그린

꽃    →

4

그 리 면 서 바 로 써 먹 는 굿 즈 일 러 스 트

위에 그려요!

♡ →

**FIN 테이블 꽃 장식**

→ →

● 코럴 핑크

라인 먼저
그려요

**FIN 샴페인**

→ 음료

┌─────────────┐
**POINT**

풍선이나 파랑새처럼 라인을 전부
그리지 않고 끊어서 연출하면 빛에
반짝이는 듯한 효과를 낼 수 있어요.

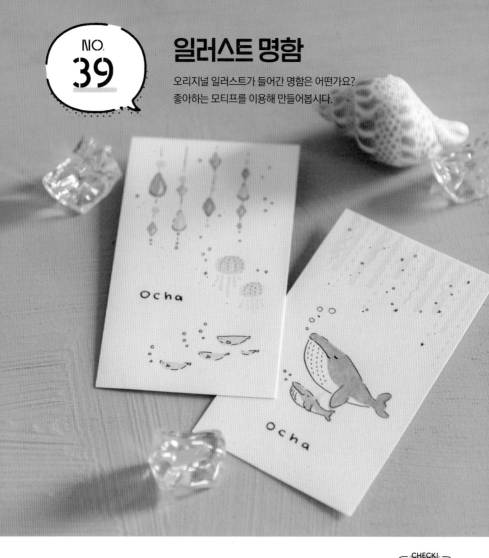

NO.
# 39

# 일러스트 명함

오리지널 일러스트가 들어간 명함은 어떤가요?
좋아하는 모티프를 이용해 만들어봅시다.

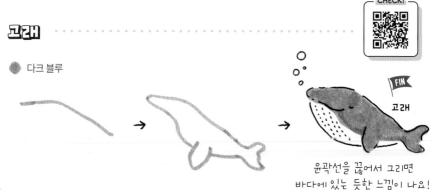

## 고래

CHECK!

● 다크 블루

FIN

고래

윤곽선을 끊어서 그리면
바다에 있는 듯한 느낌이 나요!

114

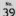

# 해파리·송사리

🔵 블루　　🔵 블루 그린

→　　　　→　　　　🏴 FIN 해파리

🏴 FIN 해파리

🔵 블루

🏴 FIN 송사리

→

일러스트 명함

# 시원한 장식 라인

🔵 블루　🔵 스모크 블루　🔵 다크 블루

동색 계열로 그리면 예뻐요!

→　　　→　　🏴 FIN

라인을 살짝만 넣기!
반짝반짝 빛나 보여

여백을 주면서 색칠

🔵 블루　🔵 블루 그린　🔵 시안　🔵 다크 블루

블루 & 블루 그린

🏴 FIN 해수면의 빛처럼

→

그리면서 바로 써먹는 굿즈 일러스트

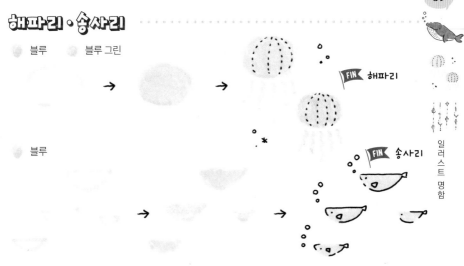

## POINT

물속 이미지의 모티프와 색을 제안해드렸습니다만, 그 외에도 내 취향의 모양을 책에서 찾아 좋아하는 색으로 그려보세요. 손으로 그린 명함을 스캔해서 인쇄하면 사용하기 아까워지는 문제도 해결됩니다. 또한 명함 사이즈의 용지에 그리면 기프트 태그나 미니 카드로도 대단히 편리합니다. 라벨 스티커에 그려서 이름표로 활용하는 방법도 있어요.

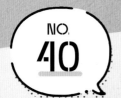

# 1색으로 그리는 스케치북

가지고 있는 펜이 많지 않아도 OK. 1색으로 다양한 그림을 그려봐요.
라인을 파랑으로 하면 색달라 보여요.

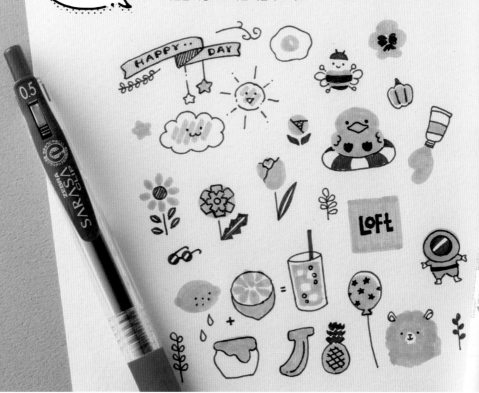

# 다양한 1색 모티프

CHECK!

● 골드

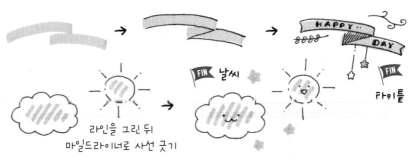

라인을 그린 뒤
마일드라이너로 사선 긋기

FIN 날씨

FIN
타이틀

 **FIN** 해바라기

꽃잎은 두꺼워도 OK

잎은
살짝 여백을 남긴다

**FIN** 3종류 꽃

마일드라이너로

⚪️ 🍓 ⚪️ ← 이런 모양

 **FIN** 레몬

안에 꽃이 핀 느낌

**FIN** 레몬 소다

**FIN** 꿀

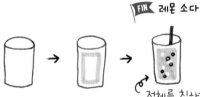
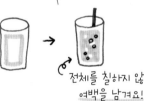

전체를 칠하지 않고
여백을 남겨요!

**FIN** 과일

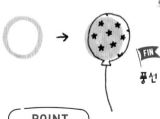

**FIN**
풍선

┌─────────┐
│ **POINT** │
└─────────┘

여기서는 골드에서 연상해 '레몬', '꿀', '레몬스쿼시', '바나나', '파인애플' 등 노랑을 주로 한 사물을 그려
보았습니다. 즐겨 사용하는 펜의 색으로 연상되는 아이템을 그려보세요. 스케치북 1장에 같은 색으로
많이 그리면 더 귀여워 보인답니다.

# NO. 41

# 프리 위클리 다이어리

주간 스케줄러와 프리 노트가 함께 있는 위클리 수첩은 활용도가 높아서
큰 인기입니다. 칸을 이용해 계절감이 물씬 나게 꾸며보았습니다.

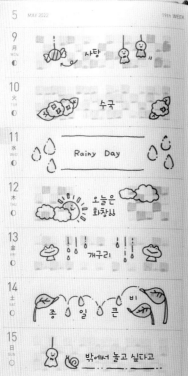

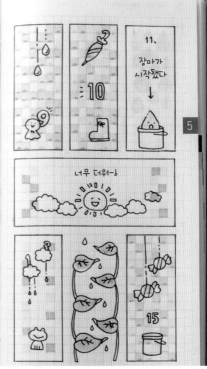

## 칸을 이용한 무늬

● 스모크 블루  ● 다크 블루  ● 소다 블루  ● 블루  ● 시안  (BOLD 사용)

BOLD 굵은 선을 이용해 모자이크 무늬

샘플 1

샘플 2

샘플 3

샘플 4

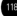

# 장마 느낌 장식

● 스모크 블루

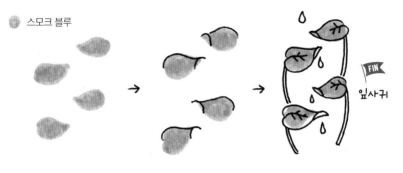

FIN
잎사귀

● 블루  ● 다크 블루

FIN
모자이크 라인과
개구리

● 블루

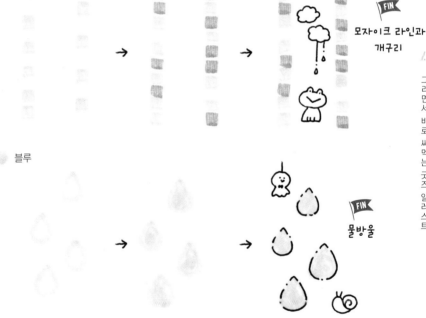

FIN
물방울

( POINT )

이번엔 장마 느낌을 내기 위해 블루, 다크 블루, 스모크 블루를 이용했습니다. 동색 계열로 3~4색을 선택하는 것이 포인트입니다. 예를 들어 가을이라면 애프리콧, 버밀리언, 마리골드, 봄이라면 베이비 핑크, 더스티 핑크, 코럴 핑크와 같은 식입니다. 그려보고 싶은 계절에 맞춰 색을 골라 도전해보세요.

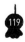

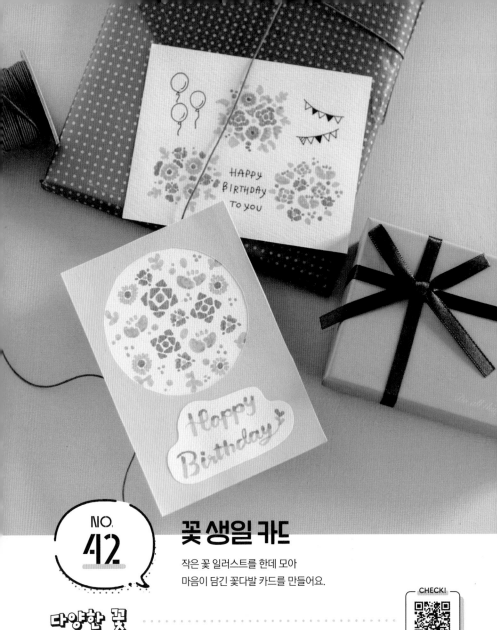

## NO. 42

# 꽃 생일 카드

작은 꽃 일러스트를 한데 모아
마음이 담긴 꽃다발 카드를 만들어요.

CHECK!

## 다양한 꽃

● 레드

동그라미 주위에 삼각

 →  삼각 모양을 정리하면서 →

1장씩 꽃잎을
늘려가요

FIN

빨강 장미

🔴 코럴 핑크　🟡 골드

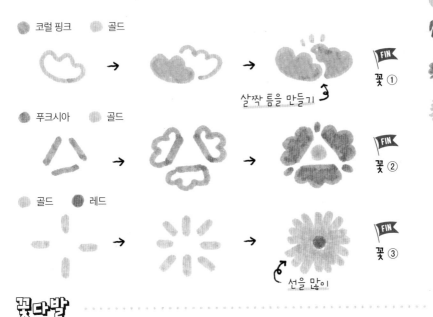

살짝 틈을 만들기

꽃 ①

🟣 푸크시아　🟡 골드

꽃 ②

🟡 골드　🔴 레드

선을 많이

꽃 ③

# 꽃다발

🔴 레드　🟠 코럴 핑크　🟡 골드
🟣 푸크시아　🟢 서머 그린

메인 꽃을 크게 그려요

1 종류씩 늘려가기

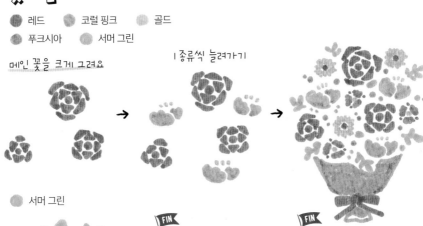

🟢 서머 그린

FIN
잎사귀

FIN
꽃이 동그랗게 되도록 채워갑니다!
빈 공간은 점으로 메워요!

## POINT

손그림 일러스트가 가장 돋보이는 순간이라면 생일 카드죠! 꽃 외에도 풍선이나 갈런드 모티프도 파티 느낌을 흥겹게 만들어줍니다. 어린아이에게는 좋아하는 동물이나 탈것을 함께 그려줘도 좋습니다. 왼쪽 페이지의 사진 속 카드는 꽃을 한가득 그린 용지 위에 둥근 구멍을 뚫은 핑크색 카드를 겹쳐서 붙였습니다. Happy Birthday 글자는 다른 종이에 잘 써진 것을 잘라서 붙여주면 실패하지 않아요.

# NO. 43

# 1일 1칸 그림일기

일러스트 그림일기에 도전해볼까요?
매일 1개씩 다이어리의 칸에 그립니다. 이번엔 요괴 총출동~!

## 요괴 총출동

CHECK!

● 레드    ● 브라운    ◌ 크림

 스커트를 그리고

 안에 큰 동그라미

여기는

으 ← 이런 모양

FIN
우산 요괴

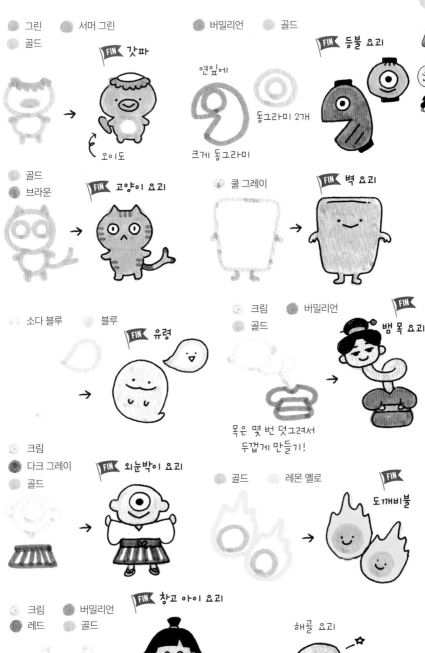

● 그린　● 서머 그린
● 골드

FIN 갓파

오이도

● 버밀리언　● 골드

FIN 등불 요괴

연잎에

동그라미 2개

크게 동그라미

● 골드
● 브라운

FIN 고양이 요괴

● 쿨 그레이

FIN 벽 요괴

● 소다 블루　● 블루

FIN 유령

● 크림　● 버밀리언
● 골드

FIN 뱀 목 요괴

목은 몇 번 덧그려서
두껍게 만들기!

● 크림
● 다크 그레이
● 골드

FIN 외눈박이 요괴

● 골드　● 레몬 옐로

FIN 도깨비불

● 크림　● 버밀리언
● 레드　● 골드

FIN 창고 아이 요괴

해골 요괴

1일 1칸 그림일기

4 그리면서 바로 써먹는 굿즈 일러스트

123

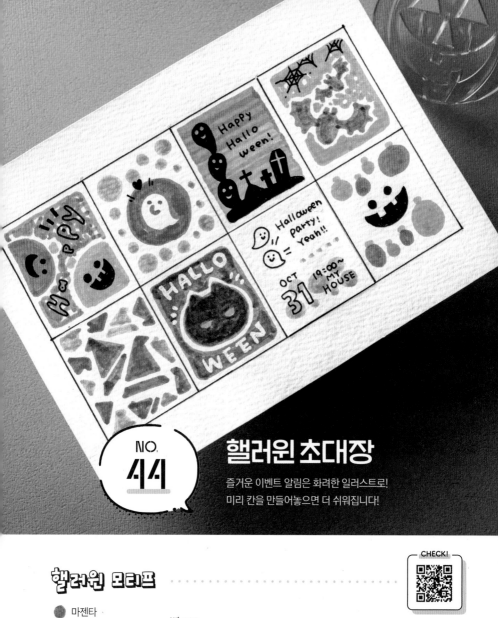

# 핼러윈 초대장

즐거운 이벤트 알림은 화려한 일러스트로!
미리 칸을 만들어놓으면 더 쉬워집니다!

## 핼러윈 모티프

CHECK!

● 마젠타

적당히 ○

병아리 크게!

색칠

FIN 유령 스탬프

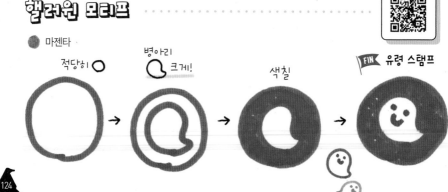

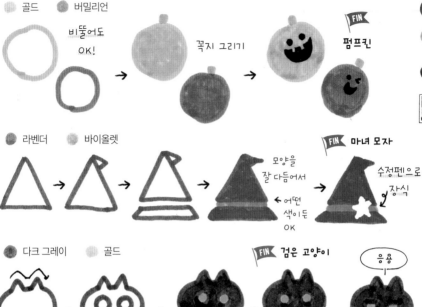

⬤ 골드　⬤ 버밀리언

비뚤어도
OK!

꼭지 그리기

**FIN** 펌프킨

⬤ 라벤더　⬤ 바이올렛

**FIN** 마녀 모자

모양을
잘 다듬어서
← 어떤
색이든
OK

수정펜으로
장식

⬤ 다크 그레이　⬤ 골드

**FIN** 검은 고양이

응용

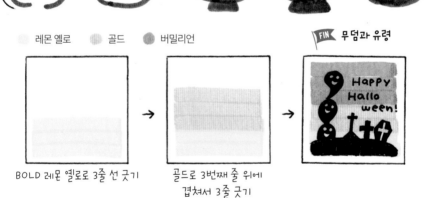

⬤ 레몬 옐로　⬤ 골드　⬤ 버밀리언

**FIN** 무덤과 유령

Happy
Hallo
ween!

BOLD 레몬 옐로로 3줄 선 긋기

골드로 3번째 줄 위에
겹쳐서 3줄 긋기

⬤ 바이올렛　⬤ 마젠타

**FIN** 유령 스탬프와 프레임

크고 작은 동그라미
두르기

한가운데 동그라미를 그리고
유령 모양을 남겨서 색칠

# PRESENT
**특별 선물**

책에서 설명하는 순서를 따라 그려도 예쁘지 않다고
속상해하는 여러분을 위해 '오차의 따라 그리기 시트'를 준비했습니다.
프린트해서 마일드라이너로 똑같이 그려보세요!
그리기 연습으로도 훌륭하답니다.
이아소 블로그의 《귀여운 손그림 굿즈 일러스트(나 혼자 레벨 업)》
구매 특별 선물 페이지에서 내려받을 수 있습니다.
다운로드할 때는 패스워드를 입력해주세요.

**구매 특별 선물 페이지** https://vo.la/OfxrA

**패스워드** ocha2024

따라
그리며
연습

# EVENT
**이벤트**

**당신의 일러스트를 인스타에 올려주세요!**

마일드라이너를 사용해 그린 일러스트를 SNS에 자랑해보세요.
인스타그램에 다음 해시태그를 붙여 올려주세요!

#귀여운손그림굿즈일러스트

2024년 가을 발간 기념으로 멋진 선물을 드리는 일러스트 콘테스트를 개최합니다.
상세한 내용은 다음 인스타그램 계정을 확인해주세요.

**Instagram @iasobook**

# PROFILE
### 저자 소개

 **오차**

넓적부리황새와 고양이를 사랑하는 그림쟁이.
취미로 시작한 SNS를 통해 작업 활동을 활발하게 하고 있다.
다이어리의 작은 칸을 활용한 그림일기를 비롯해,
최근엔 마일드라이너를 이용한 간단하고 쉬운 일러스트로 큰 호응을 얻고 있다.
인스타그램 팔로워가 10만 명이 넘는 인플루언서이자
유튜브를 통해서도 그림 그리는 행복을 널리 공유하고 있다.
평소 다이어리와 수첩 꾸미는 시간을 최고의 힐링 타임으로 꼽는다.
지은 책으로 《마일드라이너로 쉽고 귀여운 손그림 그리기》,
《일러스트 일기 그리는 법 수첩》 등이 있다.

**Instagram** @ocha_momi    https://www.instagram.com/ocha_momi
**X(옛 트위터)** @ocha_nomy    https://twitter.com/ocha_nomy

유튜브 채널
감상은
여기!

マイルドライナーでもっと簡単! かわいい! ちょこっとイラストが描ける本
(Mild Liner de Motto Kantan! Kawaii! Chokotto Illust ga Kakeru Hon : 7810-3)
© 2023 Ocha
Original Japanese edition published by SHOEISHA Co.,Ltd.
Korean translation rights arranged with SHOEISHA Co.,Ltd.
in care of THE SAKAI AGENCY through TONY INTERNATIONAL
Korean translation copyright © 2024 by IASO Publishing Co.

**감수** 제브라주식회사
**사진** 무네노 아유무
**디자인** 사카모토 신이치로
**스캔** 주식회사 아즈완

**옮긴이 송수영**
대학과 대학원에서 일본 문학을 공부했다. 《Friday》, 《The Traveller》, 《여행 스케치》 등의 편집장을 거쳐 현재는 전문 번역가로 활동하고 있다. 지은 책으로 《어떻게든 될 거야, 오키나와에서는》이 있으며, 옮긴 책으로 《혼자서도 행복할 결심》, 《과학으로 증명한 최고의 식사》, 《집이 깨끗해졌어요!》, 《의사가 알려주는 내 몸을 살리는 식사 죽이는 식사》 등이 있다.

**나혼자 레벨업**
# 귀여운 손그림 굿즈 일러스트

**초판 1쇄 발행** 2024년 9월 10일

**지은이** 오차
**옮긴이** 송수영
**펴낸이** 명혜정
**펴낸곳** 이아소
**교 열** 정수완
**디자인** ALL contentsgroup

**등록번호** 제311-2004-00014호
**등록일자** 2004년 4월 22일
**주소** 04002 서울시 마포구 월드컵북로5나길 18 1012호
**전화** (02)337-0446 | **팩스** (02)337-0402

책값은 뒤표지에 있습니다.
**ISBN** 979-11-87113-68-3 13650

도서출판 이아소는 독자 여러분의 의견을 소중하게 생각합니다
**E-mail** iasobook@gmail.com